A Gustave Doré,
Témoignage de stupéfaction.
N...n.

EN MANIÈRE DE PRÉFACE.

« Je pars de l'église Notre-Dame de Lorette, et j'arrive au Boulevard par la rue Laffitte, cette *via Chapon* des peintres, — ni hommes ni femmes, tous marchands de tableaux! — en faisant le lacet d'un trottoir à l'autre. Dévotieusement et instinctivement, j'accomplis ma petite station à chacun des reposoirs de Cachardy, de Beugnet, de Detrimont, de Cornut, de Waille; je vois des Delacroix, je vois des Troyon, je vois des Corot, je vois des Penguilly : il y a des Flers, des Fromentin, des Palizzi, des Frère, des Anastasi, des Yongkind, des Lessore, des Lavieille, des Cicéri. Il y a des Davedeux. Il y a même des E. de Beaumont. — Tu as fait de ta rue Drouot ce trajet-là comme moi cent fois, et tu le recommences tous les jours, t'arrêtant aux mêmes places. Eh bien, ne t'arrive-t-il pas, quand tu as dépassé le magasin des belles Goldber et la dernière étape des bureaux de l'*Artiste*, une fois parvenu au Boulevard, là où nous sommes, ne t'arrive-t-il pas, dis, de te trouver aussi l'œil trouble, le cœur affadi et l'estomac embarbouillé de tous ces outremers, bleus lapis, bruns Van Dyck, chromes tendres, cadmiums et autres verts Véronèse? Est-ce que ça ne te tourne pas — et, ne ressens-tu pas des borborygmes et des nausées de tous ces petits tons fins, tons beurrés, tons chauds, tons cuits, glacis, frottis? Que le diable les emporte!

» — C'est le *Mal de Couleur*. Quand ça vous prend, on égorgerait dix maîtresses pour prendre terre tout de suite et reposer sa vue sur un boursier.

» — Sur un boursier, et sur un cheval aussi, sur une voiture, sur une boutique de confiseur ou de marchand de journaux, sur n'importe quoi de ce qui fait la vie réelle, brutale. Encore ceci n'est-il que la toute petite question d'une fatigue physique, d'une irritation animale; mais à quoi servent les peintres? La grosse affaire est là. — Vois à travers la vitre ce misérable qui dévore des yeux le déjeuner qu'on va nous servir : or, il y a, à cette même heure qui sonne, un monsieur, et bien d'autres! dont la plus ardente préoccupation est de blaireauter le portrait d'un petit chien sur une toile de 2. Ces gens-là ne pensent qu'à leur métier inutile, comme si la plastique était la fin de tout. Ils ont bien par-ci par-là compris la nécessité de poétiser leur affaire et de faire croire qu'ils prouvaient quelque chose; mais les plus naïfs eux-mêmes ne mordent plus depuis que ce lourdaud de C.... s'est mis à tartiner une théorie palingénésique et sociale chaque fois qu'il a peinturluré une vilaine gueuse de quatre sous. Sottise, vanité, baguenaudage, ténèbres et barbarie noire partout, bien que le civilisé Cauvain s'émerveille chaque jour dès l'aurore et se gargarise à crier bravo. Tous des peintres : combien d'hommes? — Du talent? Ils en ont presque tous aujourd'hui, du talent! A quoi cela me sert-il, leur talent? — Vois-tu, je me ferai, un de ces matins, servant de terrassiers.

» — Ces gens-là, peintres et terrassiers, font leur métier comme tu fais le tien, et si c'est ton idée, tu agiras bien en allant travailler aux fortifications. Tu n'es qu'un jeune bestiau et tu n'as pas vu le meilleur argument à faire valoir contre les peintres. As-tu supputé parfois dans ta pensée le nombre infini de peintures qui s'étalent de par le monde, — grandes œuvres ou chefs-d'œuvre, — dans toutes les galeries publiques, royales ou privées? Pense un peu aux galeries du Louvre, du Luxembourg, de Versailles, à la *National Galery de Londres*...

» — ... aux musées d'Hampton Court, de Windsor...

» — ... au musée royal de Madrid, à la collection du Vatican; vois les musées de Florence et Pitti, le musée de Bologne, le musée Breva, la galerie Manfrini, les Beaux-Arts de Venise, les studj et musée Borbonico de Naples, la galerie Borghèse...

» — ... le musée de Dresde, le musée de Bruxelles, ceux d'Anvers, de la Haye, d'Amsterdam, de Francfort, la pinacothèque ancienne et nouvelle et la glyptothèque de Munich...

» — ... les Beaux-Arts de Pétersbourg, le musée de Berlin...

» — ... et la galerie Radziwill où est ce merveilleux carton de Kaulback...

» — ... Et puis les galeries Barberini, Doria, Pamphili, Rospigliosi, Farnesine, Corsini, Chigi, Sciarra, etc., etc., etc. Sup-

pose maintenant les milliers d'excellents tableaux isolés dans les logis des bourgeois quelconques et ajoutes-y le chiffre énorme de ce qui a été vendu de bonne peinture, depuis cinq ans seulement, à notre hôtel des commissaires-priseurs, sans compter tous les autres hôtels de tous les autres commissaires-priseurs de la nature, — et tu pourras peut-être te demander ensuite : A quoi bon peindre encore ?

» — Donc, j'ai raison ! Mon royaume pour voir le dernier peintre !... — et déjeunons !!

(.
.)

» — ... Et les Van Moër ! Canaletti n'a pas fait mieux !
» — Et ces merveilleux d'Aubigny !
» — Et les de Cock ! Et les Théodore Rousseau !
» — Et Jadin !
» — Mais te rappelles-tu (était-ce au Salon de 45 ou de 46?) un ravissant petit Tassaert. Ça représentait une *Sainte Vierge allaitant l'enfant Jésus*. Ce n'était pas une Vierge de Raphaël, il s'en fallait de bien ! Il avait flanqué là une pauvre petite fille un peu maigre et chétive, donnant à un petit gars, assez solide et joli comme tout, un sein mièvre et mal formé, — de ceux que Jean-Jacques appelle borgnes. Les cheveux, il les avait gardés blonds, sans que la tradition, je crois bien, eût là sa part. Seulement, ils n'étaient pas partagés au milieu du front selon la coutume ; mais, entre les deux bandeaux des côtés, montait, en s'élargissant, la mèche médiale peignée en arrière : une coiffure de 1830. Cette étrange petite Vierge toute moderne, d'un sentiment bien populaire, pleine d'une douceur infinie, était éclairée par cette lumière particulière et un peu prismatique que Tassaert s'est réservée...... Ah ! mon ami, pour posséder ce chef-d'œuvre que je n'étais pas assez riche pour acheter, je me casserais aujourd'hui tout de suite ce doigt de ma main gauche avec les cinq doigts de ma main droite !!!...»

Ο Μῦθος δηλοι οτι.

(*Une conversation avec Th. G.* — *Avril* 1857.)

Attaquons.

Nous ne pouvons, on le comprendra, que donner, en cette première visite, un coup d'œil bien rapide à l'ensemble de l'Exposition. Ce qui nous choque tout d'abord, c'est la hauteur des salles, inconvénient que l'on pouvait aisément éviter en prenant un peu plus de la vaste surface qui reste inoccupée. M. Lefuel est presbyte assurément, ce qui est un avantage ; mais ce n'est pas une raison pour humilier les myopes. M. de Chennevières, le directeur de l'Exposition, n'a plus qu'une ressource pour réparer cet inconvénient ; ce n'est plus qu'une affaire d'obligeance de sa part.

La distribution en petits salons ne me paraît pas non plus très-heureuse, puisqu'elle ne devait pas même avoir cet avantage de baisser les toiles au niveau de nos moyens optiques. J'apprécie à de certains égards la nécessité d'un salon d'honneur ; mais ceci dit, une grande galerie commune, avec sa circulation simple, avait cet avantage de ne laisser à la distraction aucune chance d'oublier un panneau tout entier.

J'ai entendu des peintres se plaindre du jour : je ne serai jamais suspect de partialité à l'endroit d'aucune administration, mais le reproche ici ne me paraît pas fondé. Celui qui peut-être seul aurait le droit de réclamer serait M. Maréchal, de Metz, dont l'admirable pastel (*Christophe Colomb*) n'a trouvé qu'une place indigne de lui, si isolée qu'elle soit de tout voisinage compromettant.

Artistiquement parlant, l'ensemble du Salon est bon. Notre, école française de paysage s'élève à des hauteurs miraculeuse

et ce sera un devoir pour nous de n'oublier aucun des noms jusqu'ici inconnus qui se révèlent cette année dans cette foule d'observateurs précieux. Maintenant, marchons sans autre ordre ni logique que ceux du hasard, à travers les salles.

La peinture dite de style est représentée en première ligne et hors de concours par M. Paul Baudry, un élève de Rome hier, passé maître aujourd'hui.

Galimard ne le suit que de loin. Sa trop célèbre *Léda* nous est enfin offerte. C'est grivois en diable.

Mais ce n'est pas de la peinture pire que toute autre qui ne vaudrait pas mieux, et pour ma part je m'attendais à moins. C'est décidément mieux que Galimard !

Quant à son calendrier pour vitraux gothiques, je m'imagine que Galimard doit bien l'invoquer en ce moment. Car les saints auxquels il est en train d'adresser un tas d'oraisons mentales, portent les noms de saint Théophile (Gautier), saint Victor (Paul de), saint Delecluze, saint About (Edmond), saint Énault, saint... Lazare (143), et quatre ou cinq autres que vous connaissez aussi bien que moi.

C'EST BIEN LAID-AH ! GALIMARD.

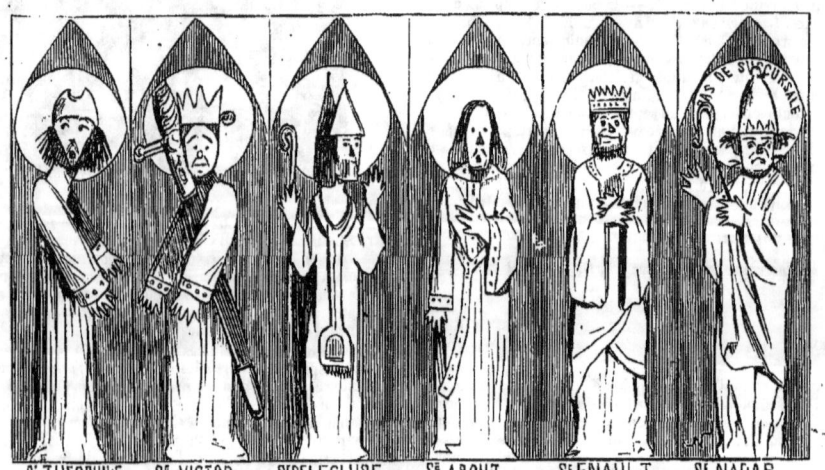

Sᵗ THEOPHILE. Sᵗ VICTOR. Sᵗ DELECLUZE. Sᵗ ABOUT. Sᵗ ENAULT. Sᵗ NADAR.

Un autre styliste, M. Couic, Couac ou Quecq, nous sert un *Episode du siège d'Avaricum (Bourges)*.

Un spécimen du genre si intéressant de la peinture de bataille, par M. Chauvin, — non, Chauveau!

Rodakouski. — Je ferme les yeux, et je retrouve, dans mon souvenir, ce beau portrait de femme âgée de l'Exposition de 1855...

M. Antoine Dumas a envoyé trois excellents petits tableaux espagnols : *las Seguidillas*, — *Arrieros arrivant à la posada*, — *le Guitarrero*. C'est l'Espagne toute vive, vue et rendue par un pinceau plein de recherche et de finesse. Des Meissonnier basques ou catalans. Aussi, n'est-ce pas M. Antoine Dumas qui a eu la médaille donnée au nom Dumas ; c'est M. Dumas, le Lyonnais, qui a peint un curé et des *pietà*.

Une question administrative importante est, comme chacun sait, à l'ordre du jour en ce moment : c'est la création d'un marché unique pour les bestiaux et, par suite, la suppression des deux marchés existants. M. Courbet, qui ne fait rien comme tout le monde, a le tort de venir compliquer cette question en créant un troisième marché comme succursale de Poissy.

Nous reviendrons à maître Courbet, comme vous pensez bien.

M. Loyeux croit encore aux pages, aux châtelaines, aux missels et aux lévriers ; ne le réveillons pas !

M. de Lansac. — Peinture en *ac* avec le *de* devant. Vaudeville coquet, Louis XV, Pompadour et désagréable.

Koller. — Encore un souvenir de Leys. Il ne faut pourtant pas en abuser, et M. Koller est juste sur cette limite où je me demande si son premier tableau sera très-bon ou exécrable.

M. Julliard a cru pouvoir accepter l'héritage de feu Vonderburck, ignorant, sans doute, que *le Brigand calabrais* ne se porte plus.

M. Bouny. — Les personnes qui peuvent disposer d'un langage pittoresque disent d'un mort : Il est passé au bleu. M. Bouny change de ton et passe son monde au vert. Voir le portrait de feu le général baron Imbert de Saint-Amand.

La peinture de genre est en force. En voici pour spécimen une Vierge au Cancan que M. Germain Paget traite de *Zingarelle* et

qui peut aussi bien s'appeler, pour se donner un petit chic de catalogue ancien,
LA JEUNE FILLE A LA TACHE DE VIN.

Une glace groseille et vanille, par M. VALADON.

Le genre portrait fait bonne ou bonnes figures.

M. SAIN aime le charbon. C'est une opinion, respectons-la, et bornons-nous à reproduire la danse de fumerons de M. Sain, sans lui faire de noirceurs.

M. PLUYETTE. — Beaucoup de bruit et de fracas, et peu de besogne au quotient. Les qualités de M. Pluyette se perdent dans ce vacarme, et le regard du spectateur aussi.

La couleur de M. Porion est vive, claire et tranchante comme un couteau. C'est bien la crudité harmonieuse du ciel valencien, et je comprends les grands succès de M. Porion en Espagne. Il y est chez lui.

M. Brendel est le premier berger de Prusse et de France. Il connaît ses moutons comme pas un, a tâté leur laine, sait l'époque de la tonte, la bergerie qu'il faut et le pré qui convient. Il a, parmi ses excellents tableaux, un tableau du premier ordre, un chef-d'œuvre : *la Bergerie de Barbison*. Paul Potter et Berghem en seraient jaloux, et Palizzi a dû rêver chaque fois qu'il a passé devant cette toile-là.

M. P. Borel est un homme plein de finesse. Il a pris pour sujet *Jésus renversant Judas et sa troupe dans un jardin au delà du torrent de Cédron*. C'est fort bien; mais comme, de plus, M. P. Borel sait que l'école de Lyon dont il procède n'est pas en odeur de sainteté auprès de tout le monde ici, il a trouvé un moyen bien simple d'esquiver, pour sa part, la bagarre, en donnant une couche de noir sur sa toile, et en y collant un pain à cacheter rouge. Ce n'est pas plus difficile que cela.

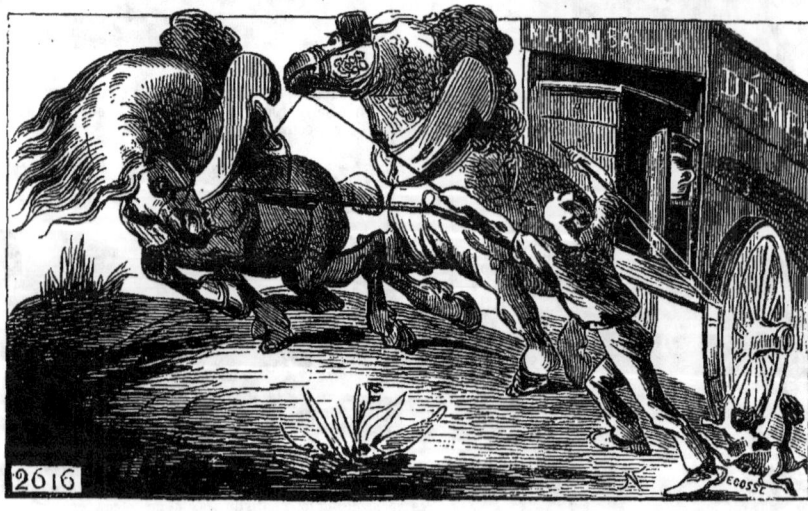

La peinture d'animaux est représentée d'abord par LE DÉMÉNAGEMENT BAILLY, de M. VERLAT.

C'est bien, mais je n'aime pas qu'un tableau comme celui-là soit placé au-dessus de moi; c'est inquiétant.

Voici encore des BÉLIERS FAÇON PALIZZI, — un maître, ce Palizzi! —

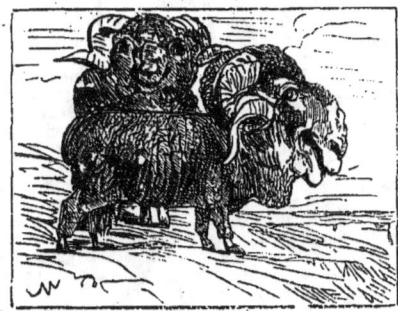

et des SANGLIERS QUI SE PORTENT BIEN.

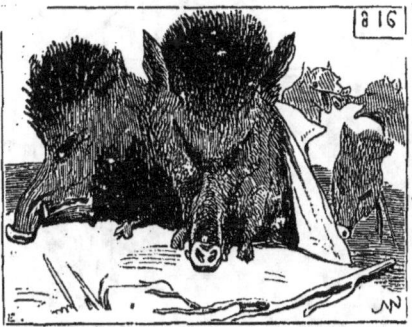

La preuve, c'est qu'ils viennent de prendre un bain froid.

Deux très-bons portraits de M. PHILIPPE : M. de Gasq et le docteur Desmares, dont l'œil, d'une clarté terrible, défie fièrement l'amaurose et la conjonctivite.

M. PATRY. — Ecole Maclise, porcelainerie anglaise. J'aimerais mieux me faire, à la place de M. Patry-moine, que de blaireauter aussi péniblement des toiles de ce goût-là, et je comprends plutôt qu'on s'ex-Patry... (Grande âme de Commerson, pardonne si je chasse un calembour sur les terres réservées du *Tintamarre!*)

Est-ce M. CHARLES SELLIER qui tient la tête dans le genre portrait ?

ou M. Pinel?

Pour la sculpture, le buste de ce jeune homme dit *Le dernier Toucan*

nous donne déjà un aperçu assez brillant que nous compléterons dans les pages suivantes.

Le tableau le plus populaire du Salon est *la Sortie du bal masqué*, comme dit le livret, ou, pour mieux dire peut-être, *le Duel des masques*, de M. Gérome. Le premier aspect de cette petite toile est indécis : est-ce une scène sérieuse et ces gens enfarinés et bariolés ont-ils la colère et la haine qui tuent, ou ne dois-je voir là qu'une farce du Pierrot des Folies-Nouvelles? Le doute n'est pas long, mais il est, et ce choix équivoque d'un drame sanglant représenté par des personnages comiques, se trouve tout de suite puni par le défaut de netteté de l'impression première. Ceci dit, et c'est bien peu de chose, il ne me reste plus qu'à louer. Un bois, la neige. Sur le premier plan de gauche, Pierrot, mortellement blessé, est soutenu par ses témoins. Sa main droite tient encore l'épée de combat, mais ses yeux qui se ferment, sa bouche qui bée, la sueur glacée qui fait pleurer la farine sur son front, témoigneraient suffisamment que la mort est proche, lors même que le sang qui macule la casaque blanche et s'épand inférieurement n'indiquerait pas un coup trop sûr. — Son adversaire, un Yoway, ou un O-Jib-Bewas quelconque, s'éloigne vers la voiture qui l'amena, le dos un peu voûté, comme si les genoux lui faillissaient sous le poids de son acte. Un témoin costumé en Arlequin, le soutient et semble lui fournir les consolations que la situation comporte. «Ce pouvait être aussi bien toi!...» A terre l'épée qui a vaincu, et deux ou trois folles plumes de l'Yoway. — Au fond, le fiacre qui attend le moribond.

La mise en scène est complète, comme vous voyez, et soignée. La peinture est solide, fine sans sécheresse, et le dessin précieux. Peut-être les chevaux du fond ont-ils un peu trop l'air de moutons. Un ami de l'auteur, sans doute, m'a expliqué que la neige et la perspective donnaient la raison de cet inconvénient de détail. A la bonne heure, et engageons dans ce cas M. Gérôme à atteler en pareil cas la prochaine fois des moutons qui, par la loi de la réciproque, produiront peut-être des chevaux.

M. Gérôme a, dit-on, vendu cette petite toile 20,000 fr., — 12,000 fr. de plus que le *Pâturage* de Troyon d'il y a trois ans, — à M. Gambard, de Londres. Je ne trouve pour ma part jamais trop chèrement payée l'œuvre d'un artiste éminent et consciencieux.
— Mais c'est bien vendu.

Dans cette toile comme dans les autres qu'il a envoyées, M. Gérôme semble vouloir définitivement rompre avec la fâcheuse école qu'il a créée, après le premier et le grand coupable feu Ingres. Ce schisme fait, dit-on, grand scandale dans la petite paroisse, mais M. Gérôme ne s'en émeut pas, en garçon valeureux qu'il est; je voudrais croire que M. Gérôme a pu être encore un homme très-habile, pour qui l'enluminage inattendu et la manière froide et vide des dessinateurs sans le savoir n'a été dans le commencement qu'un procédé pour attirer l'attention, à la façon de l'homme qui tire un coup de pistolet pour faire retourner la foule. M. Gérôme, l'affaire faite, aurait légué bien vite son innocente *ficelle* aux jeunes étrusques qui l'entourent et qui l'auraient acceptée bon jeu bon argent, avec respect.

Seulement, l'aspect général des toiles, très-estimables d'ailleurs, que M. Gérôme envoie au Salon dénonce la première religion du peintre, entaché d'Ingrisme originel. On sent trop encore que tout cela ne se passe pas comme dans toute œuvre née vive et issue bravement d'un jet, puisque dans toute chose où est la vérité, c'est-à-dire la vie, le dessin est congénère de la couleur, et qu'ils ne sauraient s'engendrer ici. Une des deux préoccupations a évidemment primé l'autre, et je n'en voudrais pour preuve que la comparaison des tableaux de M. Gérôme avec ceux de M. Fromentin, par exemple. Voyez si, à mérite égal d'ailleurs en tous points, nous retrouvons, dans ces toiles d'Orient de M. Fromentin, ruisselantes de chaleur et de santé, le ton sourd, la monochromie morne de tout à l'heure. Je prends garde à n'être pas ce critique ordinaire qui demande le dessin au coloriste et la couleur au dessinateur; mais, en vérité, M. Gérôme n'est pas de ceux avec lesquels il faille se contenter de peu.

Plus qu'un mot. Est-ce une disposition d'état à moi particulière qui me fait suivre dans M. Gérôme comme une légère tendance caricaturale que je vois un peu dans le sujet de son duel, que je retrouve dans ses *Chameaux à l'abreuvoir*, et dans ses souliers en ordre de bataille (*la Prière*), comme je l'avais déjà cru remar-

quer dans son *Concert russe?* Ceci n'est d'ailleurs ni une critique, ni un éloge.

M. HAMON est un des naïfs qui ont accepté l'héritage de M. Gérôme, sans bénéfice d'inventaire. Pas si naïf pourtant, puisqu'il a trouvé public à son pied. De petites femmes avec de grosses têtes, un dessin qui se venge sur l'afféterie et la mignardise, et des teintes plates entre des contours tremblés. Le contour tremblé est la Madame la Ressource de ce pseudo-gracieux dessin-là. Et puis, pour couronner l'œuvre, des sujets malicieux et fins, de quoi faire tourner la tête à toutes les caillettes de la création. Quant aux financiers, ils apprécient artistiquement que cette peinture-là doit se payer cher. Peinture de pots de pommade. M. Hamon, qui est jusqu'ici l'Edouard de Beaumont de l'école Gérôme et qui est, me dit-on, un garçon d'esprit, finira-t-il, reconnaissant qu'il est une pierre de scandale, par tirer ses grègues de ce mauvais lieu-là, et les crimes du jeune Tinthoin ne lui donneront-ils pas enfin quelque belle matinée un petit remords?

J'ai dit que la moyenne des paysages du Salon était à une hauteur non encore atteinte. Je n'ai pas à proclamer les maîtres sur chacun desquels j'aurai à revenir; mais à la suite, ou parfois à côté des noms consacrés des Corot, Th. Rousseau, Daubigny, Français, Jeanron, Cabat, Le Poittevin, Regnier, P. Flandin, Flers, Hedouin, L. Boulangé, Ar. Leleux, Cambon, et, outre les œuvres des artistes déjà connus, quelques-uns même célèbres, qui se nomment G. Doré, Charles Leroux, Lambinet, Karl Girardet, Justin Ouvrié, de Curzon, Lavieille, Servin, Saltzmann, X. et C. de Cock, Sutter, Galletti, P. Gourlier, Harpignies, Louis Leroy, Achard, Legentile, Lafage, Gr. Lacroix, J. Noël, Chintreuil,

Haffner, Schaeffer, Bodmer, Imer, Anastasi, Brissot, Desgoffe, Desjobert, Coignard (même!), Tourneux, Chaigneau, Nazon, Balfourier, Chacaton, Ch. Lecointe, Hanoteau, Aug. Bonheur, Bellel, Delclaud, Viollet le Duc, Grenet, Thuillier, Deshayes, Jules André, Ségé, Cabane, Veyrassat, Wintz, Achard. Pron, Gresy, de Knyff, Legrip, Saint-Marcel, Huber, Blin, Busson, L. Ménard, Mercey, Nègre, etc., il y a une multitude de toiles excellentes, — des chefs-d'œuvre parfois, — signées de noms presque tous nouveaux pour moi ; et c'est moi qui avais ici peut-être tort. — Vous êtes au Salon, une œuvre vous attire d'un coin de la salle à l'autre, elle vous aspirerait de dos comme la pompe d'air : vous admirez, vous regardez au bas et vous trouvez le nom ignoré de M. Teinturier ou de M. Papeleu. De cette profusion de gens de talent, combien arriveront à la gloire, à la renommée ou simplement à la notoriété? Je veux au moins dès à présent, pour ma part, réunir, ne fût-ce que dans une simple nomenclature pour commencer, tous ces artistes que je n'ignore plus, mais dont la publicité omettra bon nombre, me promettant bien la satisfaction de revenir à plusieurs d'entre eux. Puisse cette nomenclature ne pas être un martyrologe !

Saluons donc MM. Vallancienne, Th. Chauvel, Yan Dargent, Castan, Guillaume, Allongé, Baudit, Meuron, Berthoud, Perret, Lemmens, Bachelin, Guilbert Donelle, Pascal, Peyrol Bonheur, J. Verdier, Thierrée, Chardin, Bracony, Petit, Bonnefoy, Henneberg, Mialhe, J. Magy, E. de Varennes, Cartier, Foulongne, Lambert, de Penne; Chibourg, Cheret, Simon, Picard, Moynet, Fanart, Stock, Ledieu, F. Reynaud, Michelin, Bataille (qu'il ne fasse pas de figures, seulement!) Monier de la Sizeranne, Allemand, Mellé, Guffiès, Maisiat, Marionneau, Flahaut, Springer, Masure, Pezous, Picart, Thiollet, Haussy, H. Martin, Van Marcke, Blin, Wagrez, Renié, Maria Marie, A. Burette, de Cambry, Lacaille, Du Saussoy, Saint-Edme, Burnitz, Desjardins, Burnier, Marquais, Rouargue, Delclaud, Lindemann-Frommell, Pron, Pascal, Max, Bouet, Duc. Cocquerel, Bakoff, Meuron, Haas, Bachelin, Grobon, Ballourier, Ortmans, Barry, Chandelier, P. Hamon, Chardin, Kuwasseg, Hearn, Poulet, Jeanniot, Cranck, de Failly, Dutilleux, Lefortier, Cauvin, Poinsot, Loysel, Chanut, Lavoignat, A. Dore, Francin, Francise de Saint-Étienne, Willot, Lottier, Tamisier, Préaux, Hugand, Marcelle, Wallet, Marquiset, Lainé, Michelet, Clays, Deshays, Ledieu, Arbeit, Laurens, Elisa Furt, Saint-Vincent Calbris, Prillieux, Auguin, Cornu, Cel, Leroux, Cheret, Pieron, de Saint-Genys, etc., etc. — Excuses à ceux que j'ai pu oublier dans ma recherche.

Mais lorsque tant de gens font si bien, comment pouvez-vous faire si mal, ô M. Hostein?

Les exotiques à citer sont MM. Fromentin, Pasini, Saint-François, Th. Frère, Imer, Tournemine, Brest, Washington, Hasenfratz, Borget, L. Berthoud

Mentionnons aussi M. Bogoduloff, et M. Aïvazovsky pour son *Soleil couchant*, une bonne chose, malgré ses naïvetés.

Le Réveil, statue de plâtre, par M. Cauvlron.

— 12 —

Peinture de modes, par M. Schopin. — Habit de Cornut-Gentille, gilet de Versini, pantalon de Bernard frères, chapeau de chez Gibus, bottes de Fon Neus, chemises et cravates d'Armengaud, gants Jouvin, canne Verdier, coiffure de Félix, — et avec tout ça vous faites la belle image que voici pour le journal des Modes parisiennes. Ah! qu'à la place de M. le comte de C. V...., désigné sur le livret, je ferais un beau petit procès à M. Schopin pour m'avoir ridiculisé ainsi. Maintenant, de la part de M. Schopin, y a-t-il calomnie ou diffamation?...

— M. Schopin nous fournit encore des *Sœurs de charité en Crimée* (acheté par le grand-duc Constantin : honneur au courage malheureux!), *Paul et Virginie tombés en enfance, la Vue d'une fontaine* (je ne boirai pas de ton eau!) *à Bouffarick*, et deux autres portraits que je ne puis regretter de n'avoir point vus. Ah! M. Schopin! ah! M. Schnetz! Ah! M. Devéria! les beaux jours, comme ils sont loin de nous!

J'aime encore mieux cela cependant que le portrait de M^{me} Carvalho-Miolan, par le sieur Lepaulle, une célébrité d'hier que je ne puis comprendre aujourd'hui.

Autre genre de portraits, dit *Portrait d'expression*. Un sapeur grivois, par M. DEBOIS, contemple avec stupeur une nouvelle *machine à peigner*, découverte par notre ami Boissard, s. g. d. g.

Pegmettez! pegmettez-moe, Madame, de vous débagasser de cette petite puce que j'apeçgois sug votre manche! — par M. FLORENT WILHEMS.

M^{me} O'CONNELL descend de Van Dyck, par les femmes, il est vrai, mais le sang se retrouve. Ses portraits, si mal placés qu'ils soient pour la plupart, attirent l'œil comme de bons et sérieux travaux qu'ils sont. Peinture solide et toute virile, qui ne s'embourbe pas dans la pleine pâte où elle agit.

Poney irlandais, par M. KIORBOE. C'est bien !

La finasserie du paysan dont s'émerveillent les personnes naïves m'a toujours semblé médiocre, en ce que son but est vain et ses moyens pitoyables. Le plus madré villageois franc-comtois ou normand s'applique et ruse pour voler deux liards sur son chou que nous mangeons, et vivre du trognon, ignorant et malpropre dans son trou humide. Habileté qui ne mène pas à grand'chose, vraiment, et dont il n'y a pas à se soucier beaucoup pour le mal qu'elle donne et le peu qu'elle rapporte.

Lorsque M. Courbet arriva à Paris, il voulut faire le malin, comme on dit. Il pensa qu'il fallait à tout prix attirer l'attention du public, et en conséquence il se mit à peindre des faux Daumier plus grands que nature, s'embaucha dans une troupe d'autres rustiques, cuistres de lettres, qui faisaient du Courbet à la plume, vida son bas de laine pour se payer à lui et aux araignées sans asile une salle d'exposition particulière, arbora les théories les

plus biscornues et l'outrecuidance pataude, renia M. Hesse avant que le coq du succès eût chanté, et fit cent sottises pareilles qui donnèrent à rire à tout le monde. Courbet se frottait les mains et disait : « Vous voyez bien que je suis le plus grand peintre, puisque c'est moi qu'on attaque le plus ! » Un lieu commun bête et faux s'il en fut, comme un vrai lieu commun qu'il est.

Mais ce brave Courbet, en malicieux de son village, ne voyait de tout cela que le plus gros, et je me rappelle le jour et l'heure, — il y a quelques années de cela, — où se posant en Ajax franc-comtois devant la critique, il me pria spécialement de l'éreinter. Pauvre Courbet ! il fut exaucé sur toute la ligne, et ses fidèles se rappellent encore, à cette bordée d'éclats d'un rire universel, la tristesse dans laquelle tomba le maître peintre d'Ornans.

Désormais, l'école est faite : maître Courbet n'en saura probablement pas le moindre gré à la critique, qui n'aurait rien pu apprendre à un personnage de son importance ; mais critique, opinion publique et expérience personnelle, d'où que les leçons soient venues, elles sont plus que suffisantes, à l'heure qu'il est, pour indiquer à M. Courbet sa voie.

Aujourd'hui que le temps des farces doit être passé, de toutes ces matoiseries cousues de câble blanc, de toutes ces emphases patoises, de ce ballon gonflé d'orgueil rustique, de toute cette philosophaillerie esthétique à l'usage des Bisontins *extra muros* et du public des brasseries, de ces trivialités et de ces tréteaux, il ne reste, — et c'est assez, — qu'un véritable et bon peintre.

Il eût été dommage, en effet, que ce talent très-réel n'eût point fini par trouver son application. M. Courbet sait peindre, et il ne faudrait pas croire que ceci soit un mince éloge par les néo-coloristes qui courent. Il n'y a dans sa manière ni procédé ni tricherie. C'est en pleine pâte que travaille Courbet : il gâche et plaque hardiment ses tons en épaisseurs, et si la délicatesse et l'exquisivité manquent dans cette peinture-là, au moins est-elle de franc et véritable aloi. Une bonne école pour M. Couture, l'atelier de Courbet !

Mais — son *Concert d'Ornans*, son *Enterrement*, ses *Lutteurs*, sa *Baigneuse*, ses *Demoiselles des bords de la Seine* (sic) de cette année l'ont surabondamment prouvé, — M. Courbet doit se résigner à n'être ni un peintre d'histoire, ni même jusqu'ici, et, je le crains bien jamais, un peintre de figures. Ce n'est pas seulement le goût, c'est la pensée qui manque, mais manque absolument, radicalement, à cette œuvre toute de main, si solide et vitale que soit cette main. Je ne veux pas réveiller le souvenir grotesque des grandes toiles à personnages de M. Courbet, et je me tais même sur ses *Demoiselles des bords de la Seine* ; mais dans le portrait seulement, on peut voir ce qui fait défaut au peintre, en comparant, par exemple, ses portraits en buste (portrait de l'homme à la pipe, portrait de M. A. P… de cette année.

bien que terreux et noir en diable), à cette cocasserie qui nous représente M. Gueymard.

Cette résignation à s'abstenir, on ne l'obtiendra qu'à grand'peine, la chose s'explique, de M. Courbet surtout.

S'il s'obstine, il nous donnera encore une consolation suffisante en nous peignant, dans ses moments de bon *réalisme*, des toiles comme la *Biche forcée*, la *Curée dans le grand Jura* et *les Bords de la Loire*. Et à propos de paysages, quelle singulière idée a-t-il d'aller toujours nous peindre des endroits solitaires, des pelouses vertes et mates au bas de talus ou falaises, sites très-précieux et mystérieux sans doute, mais où on ne va pas, comme je le lui disais, principalement pour rêver, et où l'œil cherche comme malgré lui quelque lambeau de la *Patrie*, — *ludibria ventis*, — abandonné par le visiteur…

Cette dernière petite querelle vidée, souhaitons bonne chance à maître Courbet, paysagiste, animalier et peintre d'accessoires, — et qu'il oublie à jamais de relever à terre le casque de Mengin dont il a toujours pu se passer.

ALLONS-Y, GUEYMARD ! par M. COURBET.

Il fallait toute la bonté infinie et toute la charité inépuisable de cet excellent Gautier, pour que le tableau de M. MOTTEZ obtînt une louange. — Ah ! Théo ! comme je te vois loin de la première d'*Hernani* et de la préface de *Maupin* !

L'ATTENTE, par M. TH.-AD. MIDY.

Depuis l'heure où la barque a fui loin de la rive
J'ai suivi tout le jour ta voile sur les mers,
Ainsi que de son lit la colombe plaintive
Suit l'aile du ramier qui blanchit dans les airs.

LAMARTINE.

Je crois que M. MULLER a tort de désespérer de faire de bonnes choses avec la peinture officielle. Je n'irai pas parcourir avec lui les galeries anciennes pour lui prouver qu'il est toujours possible de tirer parti d'un sujet, quel qu'il soit, et notre costume moderne ne me paraît pas mériter plus qu'un autre cet excès d'indignité où je l'ai entendu reléguer trop souvent. Qui force d'ailleurs M. Muller à faire ceci plutôt que cela ?

Un monsieur qui n'a pas l'air content des autres, mais qui semble assez satisfait de lui. Voudra-t-il bien avoir l'extrême obligeance de se reconnaître? Je n'en sais rien ; mais je défierais

bien celui que voici de s'y tromper. S'il y avait doute, M. Chardon n'aurait qu'à lui dire de demander à son *voisin*.

M. PIGAL. — Comme il a eu de l'esprit, du naturel et de la gaieté ! et avec quel plaisir je me suis précipité, l'autre jour, chez un revendeur, sur un carton de lithographies signées Pigal, que

j'ai avidement emporté chez moi ! M. Pigal d'aujourd'hui peut se consoler en contemplant le Pigal d'autrefois. Combien n'en peuvent dire autant !

M. PARMENTIER. — *Le Changeur tunisien*. Joli comme un Fromentin.

M^{me} BROWNE a du talent, et je suis généralement assez hostile aux femmes artistes pour que ceci ne soit pas un éloge banal de ma part. *Les Puritaines* est un tableau charmant.

M. OLIVIER. — *Le Christ au Roseau*. Bien.

M. PINARD. — École Van Schœndel. Médiocre et sourd.

Grande Attaque de chenilles contre Sébastopol. — M. JUMEL, qui n'en fait pas son état, et cela se voit un peu, s'est donné un mal de tous les diables pour nous représenter cet épisode glorieux

de la guerre de Crimée. Nous avions d'abord cru que ça ne s'était pas passé tout à fait comme cela, et que c'étaient les zouaves qui avaient pris la ville. Il paraît que non, et M. Jumel qui y était doit avoir raison sur nous. M. Jumel a fait neuf autres toiles, dix avec celles-ci, ou cinq *jumelles*. Plaisanterie à part, la charge de chenilles que nous chargeons ici n'est pas sans *valeur*.

Mais j'aime mieux encore les sept ou huit douzaines de vues de la guerre de Crimée que M. DURAND-BRAGER nous a rapportées. Ici, l'ancien officier de marine n'a pas fait tort au peintre. Je ne reprocherai à ces peintures exécutées avec la merveilleuse rapidité et la facilité bien connue de M. Durand-Brager qu'un peu d'uniformité inséparable des sujets.

M. PATROIS se plaît aux tableaux de famille, il aime les petites scènes d'intérieur, place volontiers son chevalet à côté de l'épouse qui brode, au milieu des jeux des enfants. On se sent porté à aimer

l'artiste en le retrouvant toujours dans ses mêmes goûts modestes et calmes, et je ne voudrais pas, pour ma part, d'autre peintre de famille. Parmi les quelques petits tableaux qu'il envoie, je préfère *la Petite Dévideuse*, où je trouve le même charme d'intimité que dans les autres et où la manière me paraît peut-être plus serrée ou plus heureuse.

M. BRETON. — Un excellent tableau, sa *Bénédiction des blés dans l'Artois*, plein de naïveté et de franchise. Millet croisé de Courbet, — j'entends du Courbet réussi.

M. BRION. — Le tableau moyen âge de M. Brion me séduit moins que ses anciens paysages, *le Canal au matin* surtout, que j'ai tant envié aux frères de Goncourt.

Avez-vous vu rien de plus joli que les petits singes de M. MONGINOT, si ce n'est ses petits chats? M. Monginot procède de M. Couture; mais sa manière est heureusement modifiée, et ses procédés plus sérieux. Peinture charmante et essentiellement agréable, et dont il faut savoir d'autant plus de gré à M. Monginot, que pouvant prétendre à des sujets plus ambitieux, il se plaît et se contente dans ses charmants tableaux de genre. Une bonne leçon que cette fois l'élève pourrait donner au maître.

Nous tombons ou nous montons ici en pleine école Delacroix. M. ANATOLE DE BEAULIEU envoie au Salon trois toiles : un souvenir tout saignant encore, la *Rue de la Vieille-Lanterne*, — une *Auberge de bohémiens*, — et une *Batterie d'irréguliers turcs* après le bombardement de Synope, en novembre 1853. Peinture flamboyante et à tous crins. Beaucoup de bruit, — et pas mal de besogne.

Diane et Endymion, par M. LAEMLEIN, un grand et honnête talent qui n'a pas toute la chance qu'il mérite. On m'apprend que le jury a cru devoir refuser une grande toile à M. Laemlein. Tant pis ! La peinture de style n'est pas si commune, surtout quand elle est faite de cette façon-là et lorsqu'on apprécie les sacrifices énormes que nécessite une œuvre de grande dimension. Je regrette de n'avoir pu trouver le portrait qui complète, pour cette année, la trilogie de M. Laemlein.

Quant à celle-là, je n'y ai rien compris du tout. Cela peut figurer quelque chose comme *le Fil de la Vierge*, je suppose.

Un buste d'homme, portrait marbre par M. L. PONEL. M. L. Ponel demeure rue Campagne - Première, à côté de chez Préault. — Voisinez, M. Ponel, voisinez !

M^{lle} E. DE GUIMARD a envoyé deux ou trois de ces toiles sentimentales. Je suis peu galant, en fait de peinture, à l'endroit des femmes artistes. Cette peinture-là n'en est pas.

M. Devers. *Portrait de M. D...*, dit le livret; — à M. Duméril, membre de l'Institut, dit une lettre jetée négligemment et sans dessein apparent sur la table si ronde qui figure au coin du tableau. Nous profitons de l'indiscrétion du peintre que M. Duméril a le droit de classer dans la première catégorie de ses *ophidiens*.

M. Eug. Maison. — A parler franchement, peinture bonne à mettre au cabinet. Il y a là de quoi consoler dix générations de rapins refusés. Tryptiques mystiques et soporifères, des anges et des âmes, flambeaux et bâtons, couronnes et enveloppes mortelles: il est impossible de mettre plus de niaise prétention dans une peinture plus exécrable. Cela arrive à ressembler à une mauvaise plaisanterie. — Toujours M. Ingres, au fond !...

Henri III à sa ménagerie, est le meilleur tableau de M. Comte, un vrai peintre, — né à Lyon! Ses femmes sont charmantes et variées, les étoffes merveilleusement rendues; meubles, accessoires, tout est à son plan et bien éclairé.

M. Gaucin, lui, croit encore à Léopold Robert, qu'il recommence en pire. Plus qu'inutile.

M. Degen. *idem.*

La Fête de la maman, par Charles Marchal, peinture brillante, certes... Mais quelle étrange fantaisie a M. Marchal de sentir ses bouquets par cet endroit-là?...

Charles Leroux, de Nantes. — Le *Jupiter de la Loire*. Artiste-né, consciencieux comme s'il n'avait que cela pour lui, et coloriste comme Ruysdaël. *L'Erdre pendant l'hiver* est un des plus beaux tableaux du Salon.

Ah! si j'étais *jury* pour de vrai, quelle belle croix de la Légion-d'honneur je donnerais bien vite à M. de Cunzon!

La Chasse Louis XV, effet de neige par M. Lepaulle. Tirez, tirez!...

M. Israels. — Très-bien. — Jeanron hollandais.

M. Ittenbach. — Nous avons Van Eck, Cranach, Fisher et tous les primitifs. M. Ittenbach pouvait se tenir tranquille.

Un très-bon portrait de M. Doerr. Le fond, rouge vif, ne dévore pas les tons de chair extrêmement montés et très-bien soutenus.

M. Comte-Calix. — *Les Quatre Coins*. Sept femmes portant toutes le petit doigt en l'air; les deux petits chiens aussi, et les arbres ont bien envie d'en faire autant. Trop gracieux : défaut qui manque à bien d'autres.

Le Chou colossal, par M. J. Girardin. Il paraît que la graine ne s'en était pas si perdue que certaines mauvaises langues ont bien voulu le dire! les bonnes choses ne meurent jamais, — comme la vieille garde! Et, comme la vieille garde, elles ne se rendent pas, ou très-difficilement et très-insuffisamment. A preuve, ce *Chou colossal* de M. J. Girardin, qui ne l'a pourtant pas trop mal *rendu*.

M. Biard, qui affectionne les fruiteries et les herbageries, témoin sa *Fleurette* d'il y a déjà pas mal d'années, où il y avait des épinards si heureusement assaisonnés ! — M. Biard a fait aussi ce tableau-là, comme rentrant dans sa spécialité de verdurier.

Mais après M. Biard, il aurait fallu tirer l'échelle. On ne l'a pas tirée, et le fougueux Gustave Doré a profité de cette négligence pour faire, lui aussi, son *Chou*.

M. J. Girardin l'a recommencé. C'est son affaire, mais il n'y a vraiment pas grande nécessité de donner un pareil développement à un sujet aussi peu important. De bonne foi, où M. J. Girardin veut-il qu'on mette cela? Et les bonnes qualités de sa toile, vigueur et éclat de tons, largeur et hardiesse de touche (je n'ai pas parlé de la perspective aérienne, par exemple!) ne courent-elles pas grand risque de rester à jamais roulées dans le grenier de M. J. Girardin?

Que n'a-t-il imité la réserve prudente de M. J. Pernot, qui nous colle là un joli petit tableau de sa façon D'APRÈS NATURE, comme il a bien soin de le dire.

Là, pas de fracas, pas de tumulte de couleur, pas de flafla : c'est-il assez net, rangé et épousseté? Les boîtes de joujoux de Nuremberg que nous envoient

les petits villages qui se sont élevés aux lieu et place de la forêt Noire, tuée par les opéras-comiques, ne sont pas aussi jolies que ce petit serpent de tableautin-là. Ah! Pernot, bon Pernot, joli Pernot, Pernot d'après nature que vous êtes, j'en ai rêvé, de votre amour de petit tableau!...

AUG. DE CHATILLON. — *Le Petit Poucet*, perdu dans les bois, avec ses frères, aperçoit la maison de l'Ogre. Bonne toile; le groupe des enfants est plein de naturel. Le Petit Poucet est si bien cramponné à son arbre, qu'il semble y entrer, mais cela ne saurait troubler l'ensemble très-sympathique du tableau. M. A. de Chatillon est un véritable artiste. Il n'oublie pas que c'est lui qui a peint le meilleur portrait qui restera de M. Th. Gautier.

M. CARAUD: — Th. Gautier n'a été que juste en disant de la peinture de M. Caraud tout le bien qu'elle mérite. Un peu dans les données de l'école anglaise, ce qui n'est un défaut que par l'excès.

Chameaux à l'abreuvoir, par M. GÉROME. (Voir ci-dessus.) Du talent, assurément et beaucoup, mais toujours un peu terreux de ton. Regardez les Fromentin, s'il vous plaît, monsieur?

Deux bons tableaux de M^{lle} LÉONIE LESCUYEN. L'*Enlèvement de M^{me} de Beauharnais*, un peu papillotant peut-être, mais l'ensemble est plein de mouvement et de feu.

M. MONGODIN. — *Le Carrier blessé*. Photographie coloriée; rien n'y manque, pas même les déformations dues à l'objectif.

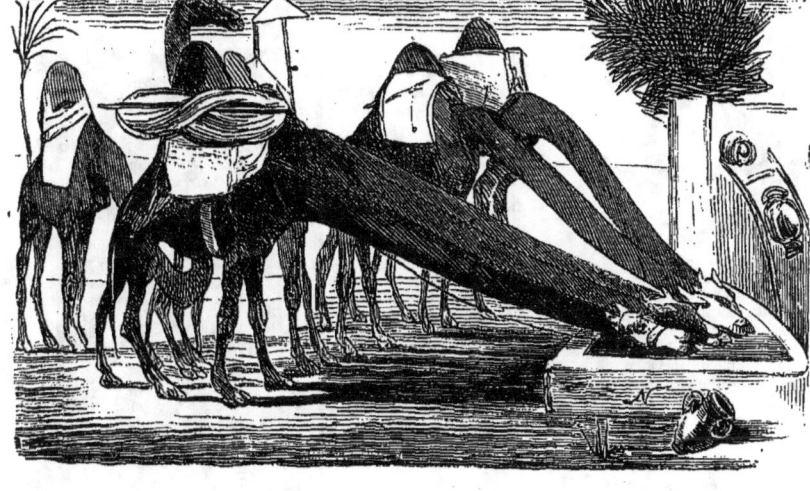

L'Amour dominateur, de feu Rude, est un peu maigre, ce qui nous a donné la hardiesse de charger une œuvre posthume de cet homme de grand talent et de grand cœur.

N. DE COCK. — Le Troyon belge, sans imitation ni contrefaçon. Je pense que M. de Cock est appelé aux plus grands succès. Personne ne voit et ne rend mieux que lui les plaines wallonnes et flamandes coupées de lignes d'arbres, et ses vaches sont anatomisées comme si son pinceau était un scalpel. Peut-être y aurait-il à désirer que M. de Cock renonçât quelquefois à ce glacis verdâtre et glaireux qu'il répand un peu uniformément sur ses toiles. Il est assez fort pour acheter l'harmonie plus cher que cela. — M. César de Cock est le digne frère de M. Xavier.

Quant à M. Coignard, je ne voudrais pas pour tout au monde qu'un de ses bœufs tombât dans mon pot-au-feu.

Qui donc avait dit que M. Robert Fleury était mort ?

Le Télégraphe électrique, par M. DE KNYFF. Un vrai talent de paysagiste, qui, avec M. de Cock, fait le plus grand honneur à l'école belge.

Mme CHAMPEIN. — Une *Sainte Vierge* bien comprise et bien peinte.

M. LOUIS BOULANGER. — Ses *Vues de Gand,* la *Maison des Bateliers* surtout, sont dignes de Justin Ouvrié.

M. CRESPELLE aime trop le violet. Ça lui fera du tort.

M. PONTEVIN est atteint de la manie noire — *melancholia.* Renvoyé au docteur Brierre de Boismont.

Pardon à la belle dame dont je dénature ici le portrait. Mon espoir est qu'elle ne se reconnaîtra pas.

L'Ouverture de la chasse, de M. LERAY. Petit tableau à moitié caricatural, qui n'est pas d'une moralité assez saine pour faire passer sur les défauts de la peinture.

Samson est endormi, et Dalila hésite, ne sachant si elle va lui couper les cheveux ou le réveiller avec une claque sur les fesses, — par M. MAYNIER.

Belle de nuit, par M. Bonnaffé. Cette danseuse, fort agréable au demeurant et dont le cou est singulièrement attaché, est simplement vêtue d'un costume pris chez Millan (seul frère du gros Millan).

Je veux revenir encore sur cette lamentable école des Ingristes, qui, après avoir traversé les temps meilleurs des Flandrin, des Lehmann et des Amaury Duval, devait, comme la litanie biblique, — *Abraham genuit Jacob*, — continuer son exode par MM. Bouguereau, Gérôme, Picou, Biennoury, puis Hamon, pour finir *in piscem* par M. Tinthouin et le petit Droz, mon collègue en caricature au *Journal pour rire*, et qui a réservé pour le Salon la plus comique esquisse de ses cartons sous le titre de l'*Obole à César*.

On ne saurait trop en dire, vraiment, sur la folie des méchants lavis à l'huile de M. Hamon (breveté pour le *frottage sans couleur*), et la fatigante prétention de tous ces petits sujets enfantins et délicats à écœurer cette horreur de M^{me} de Genlis. La Fontaine travesti en mignardises, Virgile déshonoré au gris de perle, Catulle à l'eau de savon, la laideur étrusque accommodée au goût du jour à l'usage des gens qui n'ont pas de goût. On n'en finirait pas avec toutes ces petites femmes et ces enfants si abominablement construits et d'une si fausse santé, aux joues de ce rose inquiétant qui ferait hocher la tête à toute une consultation, dessinés sans ampleur, si ce n'est au cou, à cette place où le bistouri soulage les gens nés de parents malsains, et que le soleil n'a jamais aperçue derrière la cravate du gros docteur, joies du *Tintamarre*. — Tant de gens se pâment devant cette fausse naïveté : virginités syphilitiques, candeurs de proxénètes, pudeurs de cour d'assises ; une ombre d'enfant jouant avec des ombres de joujoux sur une ombre de piano ; une cantharide grosse comme un âne, attachée par un câble à une niche à chien (ô finesses charmantes!) et ayant déjà mangé la moitié du profil de sa bergère, se disant sans doute qu'on pourra bien en tailler un autre dans toute la place qui reste en trop entre l'œil et l'oreille, etc., un tas d'abominables petites tartines si maigrement beurrées en rose, vert-clair et gris-tendre, chloroses et scrofules...

Et je relis, en matière de cordial pour me raffermir l'estomac, cette belle page sur la couleur, solide et bien nourrie, d'un excellent petit livre que j'ai cité chaque fois que j'en ai trouvé l'occasion : *Le Salon de 1846*, par Baudelaire, — le bréviaire de tous ceux qui font de la peinture ou qui en regardent. Mais M. Hamon la comprendrait-il aujourd'hui ?

« Supposons un bel espace de nature où tout verdoie, rougeoie, poudroie et chatoie en pleine liberté, où toutes choses, diversement colorées suivant leur constitution moléculaire, changées de seconde en seconde par le déplacement de l'ombre et de la lumière et agitées par le travail intérieur du calorique, se trouvent en perpétuelle vibration, laquelle fait trembler les lignes et complète la loi du mouvement éternel. — Une immensité, bleue quelquefois et verte souvent, s'étend jusqu'aux confins du ciel : c'est la mer. Les arbres sont verts, les mousses vertes ; le vert serpente dans les troncs, les tiges non mûres sont vertes ; le vert est le fond de la nature, parce que le vert se marie facilement à tous les autres tons[1] Ce qui me frappe d'abord, c'est que partout, — coquelicots dans les gazons, pavots, perroquets, etc., — le rouge chante la gloire du vert ; le noir, — quand il y en a, — zéro solitaire et insignifiant, intercède le secours du bleu ou du rouge. Le bleu, c'est-à-dire le ciel, est coupé de légers flocons blancs ou de masses grises qui trempent heureusement sa morne crudité, et, comme la vapeur de la saison, — hiver ou été, — baigne, adoucit ou engloutit les contours, la nature ressemble à un toton qui, mû par une vitesse accélérée, nous apparaît gris, bien qu'il résume en lui toutes les couleurs.

» La séve monte, et, mélange de principes, elle s'épanouit en *tons mélangés* ; les arbres, les rochers, les granits se mirent dans

[1] Excepté avec ses générateurs, le jaune et le bleu ; cependant je ne parle ici que des tons purs, car cette règle n'est pas applicable aux coloristes transcendants qui connaissent à fond la science du contre-point.

les eaux et y déposent leurs *reflets :* tous les objets transparents accrochent au passage lumières et couleurs voisines et lointaines. A mesure que l'astre du jour se dérange, les tons changent de valeur, mais, respectant toujours leurs sympathies et leurs haines naturelles, continuent à vivre en harmonie par des concessions réciproques. Les ombres se déplacent lentement, et font fuir devant elles ou éteignent les tons à mesure que la lumière, déplacée elle-même, en veut faire résonner de nouveaux. Ceux-ci, renvoyant leurs reflets, et modifiant leurs qualités en les *glaçant* de qualités transparentes et empruntées, multiplient à l'infini leurs mariages mélodieux et les rendent plus faciles. Quand le grand foyer descend dans les eaux, de rouges fanfares s'élancent de tous côtés, une sanglante harmonie éclate à l'horizon, et le vert s'empourpre richement. Mais bientôt de vastes ombres bleues chassent en cadence devant elles la foule des tons orangés et rose-tendre qui sont comme l'écho lointain et affaibli de la lumière. Cette grande symphonie du jour qui est l'éternelle variation de la symphonie d'hier, cette succession de mélodies, où la variété sort toujours de l'infini, cet hymne compliqué s'appelle la couleur.

» On trouve dans la couleur l'harmonie, la mélodie et le contrepoint. »

Hélas ! de tout cela M. Hamon et sa bande ne voient que les *tons orangé* et *rose-tendre,* perdus dans le *toton gris,* car l'harmonie ne leur coûte pas cher.

Mais ils ont leur public qui leur donne raison, et ce public-là s'appelle *Légion.* Vous l'avez vu et vous le retrouverez partout : épiciers jurés ou professeurs d'écriture, clercs de notaire ou canotiers sentimentaux. C'est lui qui acclame M. Horace Vernet notre premier peintre, qui rit à se tordre devant les farces de M. Biard et qui apprécie M. Hornung. C'est pour lui que M. Antigna peint les engelures de ses inondés. Il commande son portrait à M. Lepaulle, salue M. Ponsard, souscrit à la noble infortune de Lamartine, bleuit au nom de M. Proudhon et ne perd pas un billet de concert. Il emboîte le pas et ne va qu'en troupe. C'est ce public « à qui Michel-Ange donne le vertige et que Delacroix remplit d'une stupeur bestiale comme le tonnerre certains animaux. Tout ce qui est abîme, soit en haut, soit en bas, le fait fuir prudemment ; le sublime lui fait toujours l'effet d'une émeute, et il n'aborde guère un Molière qu'en tremblant et parce qu'on lui a persuadé que c'était un auteur gai. »

Que M. Hamon le conserve donc, ce public-là, jusqu'à ce qu'il sache s'en faire un autre.

M. Doré. — Sa *Tête de Jeune Fille* est une très-jolie étude. Peinture légère et franche et essentiellement agréable, sans aucun compromis.

Voici un chef-d'œuvre. Tintamarre, *chien anglo-saintongeois,* par M. Jadin. Ah ! quand le veut M. Jadin, quels miracles il sait faire !

Sibylle moderne, de M. Ant. Desprez. Je le veux bien, mais je ne sais pas pourquoi M. Desprez dépense un talent réel à ces caricatures-là : *Experientiam nobilem in animâ vili* n'était jusqu'ici accepté qu'en médecine.

M. Mœnch (Munich) nous offre une *Suzanne surprise au bain par les deux vieillards*. M. Mœnch a trouvé le moyen de rajeunir ce sujet en faisant nègre un de ses deux vieillards. L'allongement du bras droit contribue encore à donner un caractère d'originalité à ce tableau, que nous regrettons de n'avoir pu apprécier de plus près.

M. Flers est toujours un des maîtres ès paysage. Son *Intérieur de cour à Aumale* est certainement une des plus remarquables toiles du Salon. On dirait que le temps a déjà passé son glacis sur ce tableau pour lui donner sa sanction, et l'œil n'y est pas fatigué par le papillotage un peu habituel à l'artiste.

Le *Pierrot malade* de M. Eustache Lonsay mérite l'honneur de la comparaison avec *le Duel des masques*, de M. Gérôme. M. E. Lorsay a renoncé cette fois à la gamme grise dont il abusait un peu : un véritable progrès dont il faut tenir compte à cet artiste de goût et éminemment consciencieux.

M. Hoffer. — Très-bons portraits.

Passons aux animaux : ce n'est pas pour M. Dubuffe que je dis ça. M. Dubuffe fils peint pourtant dans la tradition paternelle, et je me rappelle le temps où il fallait un certain courage pour demander, dans le vote de la mort de M. Dubuffe père, le sursis et l'appel au peuple Toutefois elle a son mérite, cette peinture-là, n'est-ce pas?

M. Lambert. — Trois poules et un canard tués : un renard pendu haut et court. Des lapins dans un panier paraissent aussi satisfaits de cette pendaison que s'ils s'en étaient chargés. Spirituellement peint.

M. Houssot. — Meissonnier vu par le petit bout de la lorgnette. Trop petit pour avoir de grandes qualités, mais assez grand pour avoir des défauts. J'ai cru trouver un peu d'uniformité dans les figures, pourtant.

M^{me} Dehaussy, née Douillet. — Un beau peintre, barbu et chevelu, orné plutôt que vêtu d'une superbe vareuse rouge, — le peintre des rêves ! — peint une jeune dame qu'il fascine de son regard... Oh ! tais-toi ! tais-toi !

J'aime moins l'*Hallali de sanglier à la Gorge-aux-Loups* que *Tintamarre*. M. JADIN, qui nous avait présenté en 1852 une curée en fer-blanc, nous sert cette fois un hallali en chocolat. Ses autres tableaux, à la bonne heure..

Un chien que je ne volerai pas! par M. Jos. STEVENS. Ah! le vilain modèle! Les autres chiens de M. Stevens, celui à la mouche surtout, sont de beaucoup plus intéressants que celui-ci. Mais qu'il les déshabille!...

Portrait de M^{lle} *Amédine Luther*, par M. JOBBÉ-DUVAL. Ce n'est pas seulement une pâle élégante ; il y de la pensée dans tout ce qu'exécute M. Jobbé-Duval.

M. DEVILLE. — *La Mère de famille*. Plein de lumière et de naturel.

M^{me} LACURIA nous donne un *Magnificat* tout noir. Ce n'était pas le cas.

« Au plus fort de la tempête, Ajax s'écria : J'en échapperai malgré les dieux ! » et pour donner plus de poids à son défi, il en enleva un de 50 kilos à bras tendu.

M. Dowa. — Un atelier en deux actes. 1er acte, la Curiosité Une dame malade entre dans une cave garnie de tableaux (c'est l'atelier) pour surprendre un monsieur tout noir, ne s'apercevant pas qu'il est mort. — 2e acte, la Conversation. Le même monsieur mort tout à l'heure et qui n'en vaut guère mieux pour le moment, entre à son tour dans la même cave, où il trouve la dame de tout à l'heure morte à son tour.

Mme Isbert. — Trois bonnes miniatures. Si ce petit art se perdait, c'est Mme Isbert que je chargerais de le retrouver.

Après le très-remarquable tableau de M. Robert Fleury, ressuscité cette année, les tableaux de M. Comte tiennent la corde dans la peinture historique de chevalet. Ses toiles sont toujours soignées de détails et d'exécution, et recherchées du public qui leur donne raison. Mais M. Comte en veut donc bien à Catherine de Médicis, qu'il lui fait toujours cette tête-là ?

Mais que direz-vous donc de celui-ci ? L'économiste M. Mazel sous les traits du bouffe parisien Pradeau. Echange, lisons-nous sur le socle : c'est M. Menn qui aurait dû prendre le premier ce mot-là pour lui. Ah ! M. Bright ! Ah ! M. Cobden ! ne passez jamais devant l'atelier de M. Mazel !

M. Lafage. — Un bel Effet d'hiver. — Le crépuscule au bord de l'eau est réussi : le falot est du meilleur rendu.

M. Gigoux est un peintre de bonne souche. Il appartient à cette génération bien plantée et nourrie de la moelle des lions, qui a eu, qui a parfois ses erreurs, mais dont nous devons respecter les derniers représentants. Gigoux, Jeanron, François, Nanteuil, Baron et quelques autres personnifient encore cette école romantique, dans la bonne et sérieuse acception du mot, qui a rendu de réels services à l'art ; et je m'imagine que ces hommes de vraie force doivent, sans avoir pour cela besoin d'être passés à l'état de burgraves, ressentir de grands étonnements à la vue de certains jeunes maîtres d'aujourd'hui.

M. Gigoux a trois toiles cette année. L'une, d'une valeur incontestable et incontestée, le Samaritain ; un bon portrait de femme, et une grande toile que j'ai beaucoup entendu critiquer à tort. Elle représente les grenadiers de la garde entourant Napoléon ; la scène se passe aux flambeaux.

C'est toujours une tentative dangereuse que de risquer dans un salon éclairé par la lumière diurne et rempli de tableaux exécutés dans cette donnée, une toile, de dimensions importantes surtout, dont l'action se révèle à la lumière artificielle. Il y a là pour l'œil je ne sais quelle surprise en contre-effet dont la première impression ne saurait jamais être satisfaisante et dont la rancune persiste presque inévitablement. Je n'ai jamais vu qu'un tableau — un seul — qui résistât à cette impression première, c'est la Clytemnestre du Luxembourg.

J'attribue donc à cet inconvénient les quelques antipathies obstinées que j'ai trouvées contre le grand tableau de M. Gigoux et qui ne tiennent compte d'aucune des hautes qualités de cette toile. Il ne devrait pourtant pas y avoir besoin d'insister sur l'ordonnancement remarquable de cette œuvre dont la composition grandiose, le dessin sévère et l'ampleur de facture dénotent plus que suffisamment une main magistrale.

Ceci dit, que je témoigne à M. Gigoux et à tous autres peintres de batailles mon exécration profonde contre cet abominable genre, exécration que j'ai l'honneur de partager avec quelques bons esprits. Ne trouvant pas de bruit plus insupportable et plus ridicule que le tambour, ni rien d'aussi bête qu'un coup de fusil, je ne puis que condamner presque quand même, et d'avance, toute tentative de reproduire ces horribles et glorieuses sottises.

M. Deshayes. — Vue d Hollande. Les qualités ordinaires du peintre, bien que le ciel soit un peu lourd et que je n'aime pas qu'on emprunte ce vert terrible trop cher à M. Anastasi.

M. Detouche. — Peinture dans les cordes douces et à l'usage de la jeunesse.

Un remarquable portrait de M. Danjou (Victor), et un joli tableau de M. Alfred Danjou. Les chiens ne font pas des chats, paraît-il, dans cette dynastie des Danjou.

« Les Arabes sont arrivés en foule.... Ils amènent leurs femmes, leurs enfants, leurs chiens. Après que la curiosité générale a été satisfaite et que chacun a jeté sa pierre et ses imprécations au noble animal, les hommes arrivent armés de fusils. » Telle est la légende du livre de Jules Gérard, la *Chasse au lion*, que M. CHARLES RONOT a mise en action. M. Ronot est évidemment un coloriste, et c'est même, plus souvent qu'il n'en a l'air au premier abord, un dessinateur; mais voyons, là, M. Ronot, la main sur la conscience et sur vos souvenirs, dites-moi, un peu dans quelle boutique de jouets à treize sous avez-vous été chercher ce drôle de petit lion-là, presque aussi drôle que les deux lions du jardin du Luxembourg que Préault salue chaque matin avec le même étonnement ! Votre lion, M. Ronot, est un lion réduit, un lion de carton, un lion à soufflet, un lion *oua-oua* ! un lion au repos, qui fait tache et trou au milieu de tous ces gens en mouvement.

M. FAVERJON nous offre deux femmes phénomènes. Voici

l'une des deux comme échantillon. Ce n'est pas mal pourtant, malgré l'inattendu de la chose.

J'ai reçu une lettre anonyme singulièrement violente contre M. LOUIS BOULANGER. Cette lettre, qui renferme les imputations les plus odieuses sur les détails de la vie privée de l'artiste, s'est trompée d'adresse, et on s'est trompé même en faisant appel chez moi à des sentiments auxquels on sait que je répondrais de grand cœur sur tout autre terrain. Je n'ai jamais rien emprunté aux haines secrètes, et bien qu'on m'ait reproché quelquefois les formes d'une critique un peu acerbe ou brutale, je ne me suis jamais fait l'écho de l'accusation sans preuves ni de la calomnie, et je n'ai jamais non plus fait passer mon lecteur par les alcôves. Le fait est peut-être assez rare, après quelque vingt ans de journalisme, pour que je le constate, mais sans en tirer vanité, ayant toujours considéré qu'il est à terre certaines armes qu'un galant homme ne ramasse jamais.

Quant à ce qui concerne M. Louis Boulanger, — que je ne connais pas, et que je crois même n'avoir jamais vu, — cette

lettré dictée évidemment par la haine la plus âcre, ne saurait rien prouver pour moi contre lui, car je sais que les hostilités venimeuses peuvent prendre le masque de l'indignation la mieux jouée. Il se peut que ce ne soit pas là le cas de mon correspondant anonyme, malgré cette faute, grave toujours, d'offenser un homme sans signer l'offense. Il aura donc à s'en prendre surtout à lui de la seule réponse que je puisse lui faire, et j'attendrai encore pour condamner M. Louis Boulanger, bien que dans le gros et le menu de cette lettre il y ait de ces accusations qui ont surtout le privilège de m'émouvoir. Mais rien ne se prouve ainsi, pas même le mépris des convictions d'hier et le reniement intéressé de sa foi.

Quant à la peinture de M. Louis Boulanger, dont seule il s'agit ici, elle se met hors de cause par elle-même, et elle est de celles que j'aime essentiellement. *Mater dolorosa*, *Gil Blas*, *Sancho*, *Lazarille*, *le Bazar*, *Roméo* et *les Gentilshommes de la Sierra* sont autant d'excellents spécimens d'un talent vigoureux, net et jeune comme au premier jour.

Section des tableaux puces. Après M. Meissonnier, M. Chavet et M. Guillemin, puis, MM. Fauvelet, Plessan, Pezous, Fichel, Houssot, Dubasty, M. Potemont (Adolphe) a fait encadrer quatorze puces dans les quatorze compartiments d'un grand cadre et il appelle bravement cela *la Littérature au bois de Meudon*. Qu'est-ce que la littérature a à faire avec ces petits monstres-là ? On me dit que M. Potemont est militaire ; ça se voit bien, et je comprends qu'il aime à utiliser les nombreux loisirs de sa noble profession, mais au moins que ce ne soit pas ainsi à nos dépens. J'ai connu un ancien capitaine de gendarmerie qui tournait de si jolies petites bottes en buis et en tout bois que l'on voulait !...

Trois bons tableaux de M. Cambon. A preuve celui-ci :

Angélique retrouve Sacripant.

Ci-dessous le portrait d'une dame qui se demande à quelle sauce elle va mettre son lapin : l'auteur se reconnaîtra-t-il dans ce croquis que j'ai tâché de rendre fidèle ?

Des Saintes Femmes au Tombeau, des Mater dolorosa par-ci, des Mater purissima par-là, et d'autres dévotieusetés dans ce genre, doivent mettre M. Michel Dumas, né à Lyon (!), élève de M. Ingres (toujours!) en bonne odeur auprès des personnes honnêtes. Nous ne méritons pas d'apprécier cette peinture-là.

Tout a été dit et bien dit sur le mérite des frères Leleux. C'est à cette heure ou jamais le temps de leur chercher des défauts, après toutes les qualités qu'on leur trouve. Je reprocherai donc à M. Armand Leleux de pousser ses fonds un peu trop au noir, et à M. Adolphe Leleux de lâcher un peu trop ses figures. Voir le n° 1691 où les enfants sont presque peints en décoration. Lorsque l'éloge est épuisé, il faut bien que la critique trouve quelque chose à dire.

M. Leclaire. — *La Répétition des fanfares* est une bonne étude, un peu terne peut-être, mais pleine de vérité et d'observation.

Chevaux emportés, par M. PATERNOSTRE. Se défier de tous ces Belges qui commencent à faire des progrès inquiétants.

Portrait de Mlle A*** Luther, par M. JONAS-DUVAL, dit le livret. — Je ne la croyais pas aussi brune que cela. Peut-être le livret se trompe-t-il, et ce portrait de Mlle A. Luther est-il celui de Mlle A. P., reproduit par nous sous le n° 1446?

Un grand talent dans un petit billard, par M. CHAVET

Une heureuse licence est accordée aux fumeurs dans le beau jardin que M. de Saint-Projet et les autres membres de la Société d'horticulture entretiennent au rez-de-chaussée de l'Exposition. Seulement, où allumer ses cigares? M. Janson a intelligemment comblé cette lacune en dédiant aux fumeurs un magnifique *Diogène lampadaire*. Remercions M. Janson !...

M. Saint-Jean. — Une réputation faite et que chaque Exposition consacre. M. Saint-Jean a atteint sa perfection et il n'a pas cherché au delà ni à côté. Très-exact, très-consciencieux, très-brillant et très-agréable. — Un petit reproche en passant à son espalier : le mur manque complétement derrière ses raisins. Mais quels raisins! bien mûrs, apparemment, et comme le renard a *passé* dessus!

M. Fn. Reynaud. — Decamps croisé de Stevens. C'est bien et d'une couleur solide et hardie. Mais on n'a pas ce soleil là à Marseille, M. Reynaud! Ce que vous nous donnez pour soleil provençal dans vos trois toiles, c'est un ciel de la Baltique.

M. Holfeld. — Peinture sans férocité. M. Holfeld veut-il me faire l'extrême plaisir, lui qui fait des Saint-Jean, de regarder un tout petit peu celui de M. Baudry?...

M. Rigo. — Peinture d'aliéné. M. Rigo aime l'armée, il aime les Sœurs de charité, il aime l'allégorie, les nuages, la gloire, mais il en veut bien à la peinture, et jamais l'on ne vit de meilleurs sentiments si mal récompensés. Sa meilleure toile est peut-être encore le portrait du prince Napoléon, bien que je ne comprenne pas trop pourquoi M. Rigo l'a peint d'avance après sa mort. — Le numéro 2280 est une folie à grand spectacle; *la Ferme surprise*, une parodie mélodramatique dans le genre de ce qu'on appelle des mimodrames au théâtre des Funambules. Quant aux *Zouaves maraudeurs*, M. Rigo doit avoir eu des regrets de ce tableau. Comment M. Rigo, au moment de ce hideux procès Doineau, va-t-il nous représenter des soldats français escroquant des marchands algériens? Il faut pourtant s'entendre, M. Rigo! l'honneur français est-il dans les camps; oui ou non? — Ce tableau

tache l'exposition de M. Rigo, et je suis bien trop sûr des généreux sentiments qui l'animent pour ne pas croire qu'il est à l'heure qu'il est autant de mon avis que moi-même.

Encore un élève de M. Ingres ! M. CHAMBARD nous offre une *Stratonice* aux petits bras. Pourquoi Stratonice plutôt qu'une autre ? — *Portrait d'homme*, s'empresse de dire au livret M. ROCHET, de peur sans doute qu'on ne prenne ceci pour une tête de singe. Une bonne étude après tout, ce bronze, et qui ne jurerait pas trop dans l'admirable exposition du polychrome Cordier.

M. LEFEBURE. — *Le Christ consolateur*, sentiment profond, manière large : l'impression d'un Delacroix.

M. JANET-LANGE. — J'engage M. Janet-Lange à continuer à dessiner dans l'*Illustration*, où il peut marcher, quoique de loin, sur les traces du grand Worms. M. Janet-Lange ne sera jamais un peintre.

M. GRANDJEAN. — Élève de M. Watelet (bigre !) tient montres, pendules, tableaux à sonnerie, figures mécaniques et généralement tout ce qui concerne son état. Fabrication genevoise.

Voici une belle statue dont le numéro mal pris ne me permet pas de nommer l'auteur. Je le retrouverai.

M. AD. ROGER. — Miséricorde !...

M. DUC. — Un des meilleurs tableaux du Salon, et, quoiqu'on ait abusé du poitrinaire, d'un sentiment exquis. Le treillis des branches noires s'enlève sur le ciel avec une naïveté merveilleuse et sans aucune sécheresse. — Je suis fâché de n'avoir pas vu l'autre toile de M. Duc, un portrait.

M. HILLEMACHER. — Une jeune mère agace derrière un rideau un jeune enfant tout nu et âgé de quarante et quelques années. Un souvenir de la tête de Béranger, peint très-largement d'ailleurs, et avec cette spirituelle facilité qui caractérise la manière de M. Hillemacher.

Qui croirait que M. PAUL GOURLIER, qui a peint cette moisson pâte d'abricots, est l'artiste qui a peint *la Journée d'automne* et *le Soleil couchant à Seine-Port*?

3.

— 34 —

M. Eugène Villain. — Un réel talent, qui se fait tous les jours sa place au premier rang.

M. Andrieux. — *Malakoff*. Un fouillis du diable, du mouvement jusqu'à la confusion, du feu, du vacarme, des détails excellents.

M. Vibert. — Toujours un peu gris.

M. Antigna. — Confirmé dans son titre de peintre ordinaire desengelures. Peinture en peau d'oignon, rougeaude, commune et désagréable au possible.

M. Véron. — Trois toiles consciencieuses.

J'ai entendu critiquer les tableaux de M. Aivasousky. Les naïvetés, les crudités et les ignorances de pinceau me sont indifférentes, quand un résultat est atteint, et je sais très-bon gre a M. Aivasousky de m'avoir rappelé, avec une vérité absolue, les steppes au coucher du soleil. C'est si admirablement bien vu, que cela arrive forcément au bien rendu, malgré...

M. Ed. Gérard. — Giraud en bottes fortes — et Giraud en talons rouges avait déjà bien des petits torts !...

J'aime décidément mieux M. Yvon dessinateur, que M. Yvon peintre. Est-ce la faute de sa peinture ? Est-ce simplement à cause de mon antipathie instinctive contre le militaire et tout ce qui touche au militaire, que je ne trouve qu'à blâmer dans ce trop grand tableau de *la Prise de Malakoff*? Maintenant, il me

semble que le public est bien de mon avis, et qu'il reste assez indifférent à cette vaste exhibition de gens qui se

crevettes, fait de la peinture qui va sur l'eau et se termine en une queue qui porte des écailles. Qu'Amphitrite lui soit légère !

battent, avec un tel amour de l'uniforme, qu'ils portent tous le même œil.

PEINTURE A TIROIRS DE M. BELOT. — On connaît sur la peinture græco-gracioso-ingro-haimoniste notre sentiment bien arrêté. Nous ne nous sentons même plus assez d'impartialité pour signaler les qualités des deux toiles de M. Belot.

M. Eugenio Agneni est un peintre marin du premier ordre. Il ne craint pas le mal de mer, apprécie la morue, ne fait pas fi des

M. Mérino fut, si je ne me trompe, le seul peintre, ou à bien peu de chose près, qui représentât le Pérou à l'Exposition universelle où il se fit remarquer par le caractère tout particulier de ses figures et quelque chose d'inaccoutumé et d'imprévu dans sa manière naïve. M. Mérino tient encore honorablement sa place cette année avec son tableau *Christophe Colomb et son fils demandant l'hospitalité au couvent de Sainte-Marie de la Rabida*.

M. Gluck. — Avec un sentiment réel de l'effet, se donne trop de mal pour arriver au romantisme. Trop violent, tout cela, fruste et gratté plus qu'il ne faut, et de beaucoup. La vraie force est calme.

Les petits tableaux de M. Verlat sont fort jolis, et je les préfère à l'inutile grandeur de ses *Percherons*. C'est bien peint, et les accessoires traités en à-plats laissent tout le relief et toute la finesse au sujet principal.

M. Pruche. — Une caricature d'Horace Vernet.

Une *idylle*, dit M. James Bertrand, ça représente un Monsieur tout nu, à genoux devant une Dame qui dort, également nue, et qu'il va réveiller. Pour compléter l'*idylle*, le Monsieur s'est couvert le haut du corps d'une peau de loup dont la tête couvre la sienne. Cette fine *idylle* doit inévitablement faire tomber la Dame nue en épilepsie. *Idylle*, que me veux-tu ? — Et cette charmante plaisanterie est peinte à la lyonnaise. Comment se fait-il donc que M. Hamon et ses suivants, en prenant la voie absolument contraire, arrivent juste au *maximum* de sottise atteint par M. Courbet ?

Vous vous rappelez le tableau de M. Hamon, de l'an dernier ; car je ne puis m'empêcher d'y revenir toujours, à M. Hamon.

Trouvez-vous un bien grand progrès dans ses tableaux de cette année? Voici ce que M. Hamon nous sert pour un portrait, et voici, d'autre part, la *Jeune fille et la Cantharide* annoncées.

L'ombre d'un enfant jouant avec des ombres de joujoux sur l'ombre d'un piano, dont je vous parlais l'autre jour. Le gris poussé jusqu'à l'incolore, le non-dessin jusqu'à l'absence de forme, le naïf jusqu'à l'idiot, l'abstinence jusqu'au néant, l'avarice jusqu'à la prodigalité ! Ceci n'est plus un tableau, c'est une impertinence, et ce n'est pas un Jury de peintres qui aurait dû se prononcer sur un pareil cas d'aliénation mentale. — Un peu plus loin, nous rentrons dans les sujets dits *délicats* : c'est *la Fille à la cantharide*. Le hanneton que M. Hamon, lui, a dans le plafond, comment disent certains pittoresques, fait encore ici des

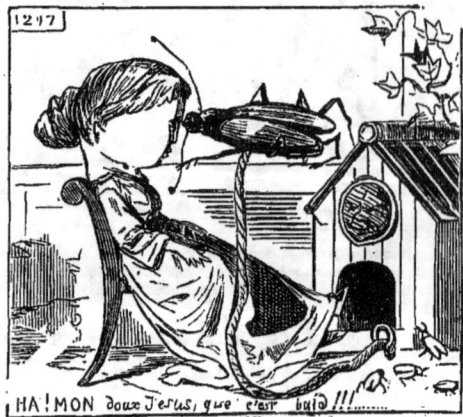

siennes. Tout à l'heure nous vous montrerons d'autres filles qui peignent des papillons pour de vrai et d'autres qui les tiennent sur le poing à la manière des fauconniers.

Pour ma part, j'en rêve de cette peinture-là.

Et dire que tout cela, c'est la faute de feu M. Ingres!

M. DE COUBERTIN. — *La Messe pontificale*, excellent tableau qui rappelle beaucoup et sans trop de désavantage *la Chapelle Sixtine*, le meilleur tableau de M. Ingres, et tellement meilleur, que son auteur l'a fait une seconde fois. Que ne pouvait-il le refaire toujours !...

M. PIETTE. — Il a plu sur son tableau de *l'Epine fleurie*. C'était peut-être bien en dessous ?...

M. EUG. LAVIEILLE. — *Une Crue au soleil couchant en décembre*. Merveilleux d'effet. Une des plus belles choses du Salon. L'eau peut-être un peu trop déchiquetée aux premiers plans.

M. AUGUSTE BOULAND est l'Auguste Ricard des cuisinières. Il est à M. Hamon ce que Raban est au poëte de Lonlay. Des goûts un peu canailles, ça n'est pas la mort d'un homme ; mais, c'est égal, si jamais cette bonne-là quitte le service de M. Bouland, je ne la prendrai pas chez moi.

M. PICHON. — Une toute petite *Pieta*. M. Pichon fait le mal en petit, mais c'est du mal tout de même.

Je ne puis que recommander Mlle Zéolide LECRAN à la sollicitude désormais éveillée de ses parents. Quelques bons conseils et la douceur ramèneront sans doute Mlle Zéolide à des sentiments meilleurs.

M. LEMAIRE (de l'Institut, sculpture). — Un *Christ*, gros et court, qui rappelle Pierre Dupont en mal. Du beau et bon marbre gâté.

M. ZIEM. — Une grosse erreur jaune. Claude Lorrain aurait gémi. Ah çà ! où donc va M. Ziem ?...

M. NELATON est malade. Du repos et ne pas toucher à Léonard de Vinci.

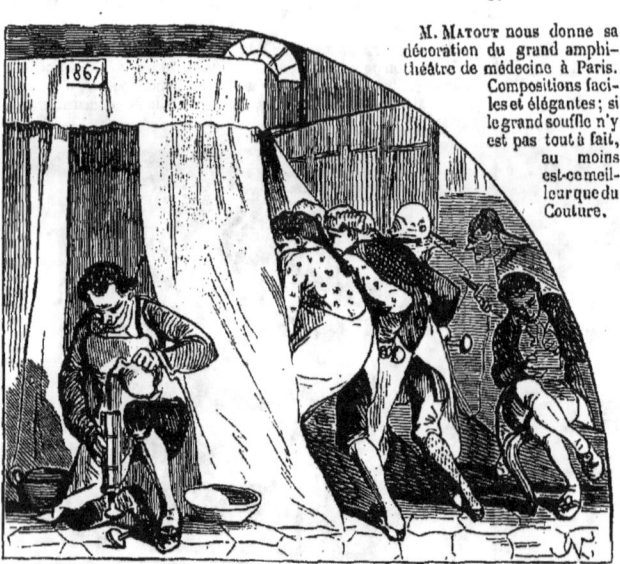

M. Matout nous donne sa décoration du grand amphithéâtre de médecine à Paris. Compositions faciles et élégantes ; si le grand souffle n'y est pas tout à fait, au moins est-ce meilleur que du Couture.

Deux binettes contemporaines, comme dit ce bon Commerson.

Le Devoir, dit M. Protais, ou Souvenir des Tranchées, doit être le mot propre après un bain comme celui-là. Raffet avait reproduit la même scène à une autre époque : *Il est défendu de fumer, mais vous pouvez vous asseoir.* M. Protais aurait encore cent fois plus de talent qu'il n'en a, qu'il ne saurait nous faire changer d'avis sur les peintures de bataille.

M. Brun. — *Martyre de saint N'importe-qui.* C'est le funeste Saint Symphorien refait, aussi pauvrement peint et aussi mal dessiné. — J'ai dit aussi : mal dessiné.

Est-ce que vous ne trouvez pas que *la Razzia* de M. Loubon ressemble un peu à une potée de panade renversée ?

Je ne connais pas M. Elmerich, mais sa personnalité m'e t sympathique, — un peu plus que sa peinture de cette année. J'ai vu de lui mieux que cela.

Il y a à toutes les expositions plusieurs portraits de Grassot. Il y a deux ans il s'était fourré au salon sous le Spseudonyme du général Dufour. Cette fois il prend le pseudonyme d'un M. E. V. ; plus loin, il se fait peindre en martyr.

M. Penguilly l'Haridon est un peintre-né. Vous rappelez-vous cet admirable petit tableau de chevalet représentant un homme qui vient d'être assassiné dans un mauvais lieu? Le mourant s'affaisse, la main sur la blessure qui bée, et du meurtrier qui s'enfuit on ne voit que la jambe et le bout de la rapière. Rien de plus saisissant que ce drame rendu d'une façon nette, ferme, brillante et magistrale. Je vois encore ce petit Calvin, étudiant, solitaire, dans la grande salle carrée où la lumière entre par le fond, — et encore ce merveilleux Calvaire qui rendrait Decamps jaloux.

Après tout cela et le reste, après tant de promesses et de promesses tenues, M. Penguilly nous découpe aujourd'hui le Combat des Trente dans une page de Froissart. Le soldat n'était pas mort sous le peintre, comme vous, comme moi, comme tout le monde avait été si heureux de le croire ; il n'était qu'assoupi et voilà qu'il se réveille avec un bruit terrible d'armures, un cliquetis d'épées, de chaînettes et de hauberts, un tintamarre de ferrailles à faire croire que tous les diables d'enfer viennent de s'échapper du Musée d'artillerie. Qu'est-ce que M. Penguilly a voulu nous prouver

ici avec ces figures de valets de carreau? qu'il sait peindre? — La belle nouvelle et la belle avance!

Ceci est une erreur complète de M. Penguilly, et j'estime assez ce galant homme de peintre pour lui dire très-crûment ma pensée. Le Combat des Trente est un tableau trente fois inutile : les gourmets en archéologie militaire pouvaient et peuvent encore aussi bien consulter les estampes d'annonces anciennes, estampes qui ont été faites pour cela : la peinture, c'est autre chose. Sa destinée et sa mission ne sont pas de galvaniser les épopées mortes, celles de ce genre surtout.

Et je ne veux pas plus de Montauban que d'Horatius Coclès. Dans la peinture, comme dans le roman et au théâtre, l'école historique est morte et enterrée. Je n'irai pas prier M. Hume de la faire revenir.

Une bonne toile de M. Juglar. M. Couture, son maître, ne l'a pas tout à fait gâté : les *Pifferari* sont d'une couleur solide, bien qu'un peu terne. Je m'imagine que ces deux Italiens doivent bien se presser de gagner des sous pour faire élargir leur cadre. Je n'ai pas vu les deux portraits de M. Juglar, et j'en suis fâché, car on m'en a dit du bien.

M. Cals. — Peinture sentimentale et venimeuse.

M. Galetti. — Deux grandes et très-remarquables toiles, *les Environs de Compiègne* surtout, quoique traitées dans une gamme un peu grise qui tombe trop dans une manière habituelle.

M. Geffroy. — *Molière et le caractère de ses comédies*. Une prétention peu justifiée, peinture froide et plate ; je n'aime pas plus la peinture de M. Geffroy que la sculpture de M. Mélingue.

M. Moreau. — Études de chiens excellentes. Large touche et facture essentiellement facile et savante.

Une forte dame remplit le cadre 1913, potelée, fraîche, brune et appétissante, ma foi, avec ses trois mentons : dame bien mise en vérité et qui ne ménage ni le velours ni la dentelle, mais ce à quoi elle tient le plus, c'est à la place qu'elle a payée dans le portrait de M. Merle. Et elle y tient tellement qu'à peine laisse-t-elle un tout petit coin à son fils qui passe, sans doute, après coup et par-dessus le marché. M. Merle a eu tort de se prêter à ça. C'est vilain, Merle !

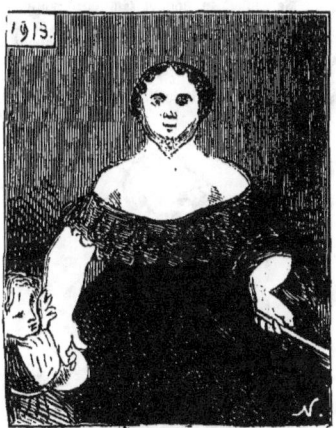

M. Veyrassat. — Très-bien, son *Berger* au soleil couchant.

Je m'imagine que M. de Montpezat est un homme du monde très-spirituel, qui se moque fort agréablement d'un entourage de jeunes gens bien gantés et porteurs de rigole sur la tête, en leur faisant prendre ce qu'il fait pour de la peinture.

M. Morain, auteur d'une excellente copie de la *Descente de croix*, de Rubens, n'a envoyé qu'un bon portrait. Ce n'est pas assez.

M. Jalabert. — *Roméo et Juliette*, ou le *Baiser frappé à la glace*. École fondée par feu Ingres. M. Wilhems en est aussi un peu, *savez-vous ?* — Son président de *Belleyme* est long comme une tringle à rideau.

Mᵐᵉ Bidron ne sait même pas ce qu'elle fait en appelant ses pattes de mouche à l'huile, de la miniature.

Un fort bon point au basset Ravageot de M. Jules Didiez.

M. Lecros. — Un excellent portrait à la façon d'Holbein, un peu sourd de ton, ce qui n'était pas indispensable. Erreur d'archaïsme; le temps met son glacis au tableau des vieux maîtres et il faut voir au delà.

Appelez M. Hamon et le coquet Galimard; appelez tous les gracieux, les jolis, les raffinés de la palette et du ciseau, et jetez-leur hardiment le défi de rien faire de plus touchant que ceci. M. Paufard fait hésiter une jeune bossue entre un chat, un hanneton et sa bosse. Rien de plus émouvant que ce petit drame à quatre personnages (y compris la bosse de la malheureuse).

Ceci s'appelle *une Copie pour le Ministère* (Voir le Livret). — Si j'étais directeur des Beaux-Arts, cela ne m'encouragerait pas à en donner une à M. Melicourt-Lefebvre.

Je préfère la *Maison de Royat* (Auvergne), de M. de Varennes, à ses *Bords du Morin*, un peu pêle-mêle et confus. Son intérieur

de cour a une physionomie singulièrement originale et individuelle : les trois étranges figures noires qu'il y a placées attirent l'œil, non pas seulement par l'exagération de leur dessin, mais par l'harmonie qu'elles apportent dans le tableau où elles arrivent hardiment en la note la plus élevée.

Les portraits de M. A. Bracquemond ont un charme singulier pour moi. Sobre de faire, poussant le respect de la forme jusqu'à la superstition, studieux et patient comme les graveurs au bon vieux temps, M. Bracquemond arrive nécessairement à obtenir de chacun de ses modèles la pensée profonde et le sentiment intime. On sent qu'il se met en communion avec l'être qu'il dessine, et par sa fervente ardeur de la vérité et la sainte obstination de son étude, il vous fait rêver devant la nature la plus vulgaire comme devant un Holbein. M. Bracquemond est un des trois ou quatre artistes les plus intéressants que je sache.

Entre les portraits de M^{me} et de M^{lle} Mamignard (*sic*), M. Lanzirotti nous offre le buste du docteur Lagneaux.

M. Lagneaux n'a pas l'air content, — et il y a de quoi.

Hugolin, dit l'histoire, dévora ses enfants pour leur conserver un père. — Si la même nécessité poussait le père de l'Enfant Prodigue, je l'excuse de dévorer son enfant au retour. Plaisanterie à part, il y a du mérite dans cette œuvre de M. Cumery.

J'aime la peinture de M. Lépoittevin. C'est frais, gai, alerte ; cela sent l'amer de la plage, — la plage de la mer, si vous voulez, pendant que nous y sommes.

L'habileté de cette peinture est énorme et elle n'a l'air de rien au premier abord, avec son allure tranquille de naïve bonhomie.

M. G. R. Boulanger a une exposition importante. Ses *Ramoneurs cherchant les cheminées à ramoner* est celui de ses tableaux que je préfère. Un vrai talent pour parler sérieusement.

La Femme à queue de paon, espèce nouvelle découverte par M. Picou (saint Gérôme, *ora pro nobis!*) Rien des Niam-Niams!

M. Saltzmann. — Haute école de paysage.

M. Bida. — Tout a été dit sur les dessins de M. Bida, qui a su épuiser les formules de l'éloge. Nous n'avons qu'à mettre, de grand cœur, notre « approuvé » au bas de ses envois.

M. de Saint-François. — Un vrai talent qui n'est pas encore classé, ce qui n'est pas justice. Vous rappelez-vous, de lui, un lever du soleil couchant dans les montagnes de l'Atlas?

M. Bin. — *Baptême de Clovis.* Un souvenir de Lesueur : éclat doux. Bon tableau.

Curiosité de femme, dit à son tour M. Loustau. Que M. Loustau sache donc que ces titres-là n'engagent guère la curiosité du spectateur. Quant au sujet, il est dérisoire et la peinture est pitoyable. Ah! la friponne et l'heureux coquin! — Les vilains bourgeois que cela fait et qu'ils sont désagréables!

M. Desgoffe. — Ses deux coupes d'agathe sont d'un rendu miraculeux. Mais quelle désagréable chose que son atelier, malgré le soin infini et la conscience de la peinture! Des types chargés jusqu'à l'abominable, d'allures triviales et presque repoussants...

M. Ronjat. — A mettre à côté de l'atelier de M. Desgoffe, non loin de l'atelier de feu Fontallard. Leurs types peuvent se donner la main, car ils doivent se connaître. Le modèle qu'on exécute est bourgeois jusqu'à en être bestial.

L'*Intérieur de forêt* (256), surtout, de M. Bodmer, est une admirable chose. Ficelle du diable. C'est limé, gratté, frotté, mais l'effet est forcément atteint!

Le tableau officiel de M. Bouguereau est assez exécrable; ses découpages à la cire ne sont que de grands dessins enluminés, sans intérêt d'aucune espèce. De bons garçons excusent ces choses-là en parlant *du style*. Il est fâcheux que le père Ingres ait gâté ce petit moyen-là.

Une *Madeleine* de M^{me} de Guizard; je préfère le crochet et le plumetis.

M. Vernet. — Le maréchal Canrobert pourrait être disposé en joujou comme les petits chiens *oua-oua* à soufflet. Il y avait autre chose à faire, assurément. — N'insistons pas sur le grand malheur de l'*Alma*, qui se trouve justement placé en pendant avec le *Débarquement* de M. Pils, qui lui donne un si gigantesque soufflet, — et évitons de trop rire devant le *Zouave trappiste*, — une idylle militaire, — l'école Hamon en pantalon garance.

Ceci est une erreur assez complète de M. DE MERCEY pour que nous ne l'omettions pas. Qu'il nous donne des toiles comme son excellente *Etude de paysage*, à la bonne heure!

LA VILLE D'EDIMBOURG
Travail exécuté entièrement en ardoises par un aveugle

Je veux dire tout de suite que je trouve mauvais le tableau de *Léandre et Isabelle*, afin de n'avoir plus qu'à exprimer toute ma sympathie pour M. MAURICE SAND et ses œuvres. J'aime d'autant plus M. Sand qu'il s'est donné la peine d'avoir un très-réel talent, lorsqu'il pouvait se contenter tout simplement de vivre protégé par le plus grand nom que je sache. Ceux qui m'ont reproché quelquefois de pousser jusqu'au fétichisme mon admiration pour ce nom glorieux, ne peuvent hésiter à reconnaître un sentiment profond et tout particulier dans les toiles et les dessins de M. M. Sand. Il s'est inféodé complétement le fantastique paysan, qui n'est pas plus le fantastique d'Hoffmann que le fantastique Allemand ne ressemble au fantastique de M. Paxton, traduisant Shakspeare sur la toile. *Le Grand Bissexte*, *le Loup garou*, *les Martes*, *les Trois Hommes de pierre*, *le Follet*, sont des légendes pleines de terreurs, et on dirait que M. Sand y croit, tant on éprouve devant ses œuvres le frémissement, l'*horrer* du *lucus* et les épouvantes de la nuit noire dans les plaines.

Les Lupins sont d'une naïveté charmante. « Ce sont des animaux qui ressemblent à des loups, nous apprend M. Sand. Ils sont très-peureux, se rassemblent d'ordinaire le long des murs des cimetières et, s'ils aperçoivent quelqu'un, ils s'enfuient en criant : Robert est mort! Robert est mort! — Qui était ce Robert? Là n'est pas, pour le moment, la question, et nous n'avons qu'à regarder ces fantastiques et poltrons Lupins adossés en

effet contre le grand mur. Ils jouent entre eux : d'autres, plus graves, se tiennent immobiles et adossés comme à une *petite Provence*, et l'un halette, la langue pendante, aux rayons de la lune qui découpe leurs silhouettes sur le mur. Bien au fond du tableau, le spectateur aperçoit un voyageur qui s'avance : mais les Lupins ne l'ont point vu encore. Dans un moment, ils vont se sauver et disparaître dans les ténèbres.

M. Maurice Sand a le talent le plus sympathique qui soit au monde.

M. Benchère. — Section des Orientalistes. Serré comme Gérôme, brillant comme Fromentin, sympathique comme Frère, et lumineux comme... lui-même.

Psyché abandonnée par l'Amour devint si triste, s'il faut en croire M. Dubois, qu'elle en devint maigre à ce point que les dieux, prenant pitié de son sort, la changèrent en une tringle de rideau qui porte son nom.

Pour en finir avec M. Hamon, une dernière esquisse :

J'aime les tableaux de M. Servin. Il nous apprend que Leleux, Penguilly, Fortin, n'avaient pas encore tout dit sur la Bretagne et ses Bretons. Féval en serait jaloux, si sa grande âme n'était au-dessus de l'envie.

Il est certainement difficile de sauver plus spirituellement que ne l'a fait M. Cambon un sujet tant soit peu vieillot, traité par une main qui n'est pas complètement neuve. Un modèle grec qui salue l'aurore avec sa lyre en l'air : — *Comment le soleil se levait autrefois*, dit M. Cambon, et vous voilà tout de suite raccommodé avec ce tableau, et y cherchant et y trouvant les excellentes qualités qui ont valu à M. Cambon sa réputation de grand décorateur.

Sculpture polychrome, la ΜΠΔΣΙΑ, par M. Cailloué. Les lauriers de M. Cordier empêchaient sans doute M. Cailloué de dormir, et il s'est jeté en bas du lit pour nous donner cette figure de charbonnière tragique. Ce n'est pas plus mauvais qu'autre chose, en vérité, mais ce n'est pas meilleur non plus. Je n'ai pas vu encore les deux autres sculptures de M. Cailloué, qui me raccommoderont peut-être avec lui.

Il y a dans le monde des arts et dans cette génération ardente et généreuse qu'on groupa après 1830 sous la bannière du Romantisme, un homme, un grand artiste, coloriste-né tout autant que dessinateur plein de fougue et de puissance. Cet homme a prouvé bien des fois, toutes les fois qu'il a trouvé pour cela une heure dans son existence si bien remplie, qu'il était un de nos bons peintres. Chacune de ses toiles est d'un sentiment bien individuel et exquis, plein de fraîcheur et de charme. Mais ce ne fut là que le détail et comme l'appoint de son œuvre et une manière de gage qu'il nous donnait : cette autre forme de l'art qui s'appuie sur l'industrie, et, plus utile dès lors que la peinture, puisque, plus populaire, elle emprunte à la mécanique des moyens de vulgarisation presque infinis, la lithographie avait rencontré cet homme à son début, et l'ayant une fois essayé, elle ne le lâche plus, désespérant de trouver jamais une science plus profonde de ses effets et de ses ressources, avec un génie plus brillant et une manière plus pittoresque.

Le martyr du crayon avait commencé dès ce jour la tâche sans trêve qu'à travers de longues années il a poursuivie jusqu'aujourd'hui, poussant courageusement devant lui, au soleil comme pendant la veillée, la pierre qui retombait toujours ; semant à gauche et à droite derrière lui les chefs-d'œuvre, amoncelant au

fond du gouffre de la publicité les incalculables trésors de son imagination toujours inépuisable comme au premier jour. Vous l'avez vu partout et toujours, fantastique comme Hoffmann, délicat comme Sterne, sensible comme Michelet, passionné comme Sand, spirituel comme Beyle, sévère comme Lamennais, grandiose et terrible comme la Bible. Jamais une vie n'a été mieux remplie que celle-là, et c'est peut-être le seul exemple d'une semblable rencontre et d'une communion aussi complète et heureusement féconde entre une main et un cerveau. CÉLESTIN NANTEUIL, — je l'ai déjà nommé dix fois, — était, que je sache, le seul artiste qui pût ainsi se faire artisan sans déroger.

Si, maintenant, je regarde à côté de l'artiste, je trouve un homme profondément honorable et plus qu'estimé, — respecté de tous ses amis, — ignoré aux antichambres, n'obtenant rien parce qu'il ne saurait demander, doux, modeste, désintéressé, fraternel, silencieux, sans envie comme sans haine, si bon que j'ignore s'il sait seulement mépriser; caractère plein de fermeté, cependant, pour lui-même, et énergique aux devoirs qu'il s'impose ; dévouement infatigable et muet; rayonnant sur tout ce qui l'entoure ; vie de sacrifices et d'abnégation, au-dessus même des déceptions, fine et première fleur d'honnêteté et d'honneur. Je ne sais pas de plus véritable grandeur, pour ma part.

Maintenant, j'en atteste tous ceux qui aiment ce talent charmant et qui connaissent ce galant homme, viens-je de dire un seul mot au delà de la chose qui est?

Un très-grand homme d'État et d'un caractère honoré me racontait qu'il s'était vu contraint une fois de monter à la tribune pour défendre un projet de loi contre lequel il s'était énergiquement prononcé dans le conseil. « Et votre conscience? lui dis-je. — Et la raison d'État? me répondit-il. Il y a des choses que vous ne comprenez pas, jeune homme! »

Ma foi, non! et tant mieux. Ah! oui, jeune et bien jeune suis-je et serai-je toujours pour ces choses, et je jure sur le souffle que j'ai en moi et mon amour fervent de la vérité. Et puisse mon dernier ami dire après moi et de moi comme unique éloge : « Un pas mauvais garçon, mais un pauvre homme en politique! » j'aurai bien vécu.

Que je me gouverne moi-même, j'ai la vue tout juste assez longue, sans prendre autrement charge d'âmes, sans l'orgueil et l'opiniâtreté qui font le candidat, sans les autres vertus qui font l'élu, hors des fines marches et contre marches, loin des buts qui justifient les moyens, des morales ad usum et des nécessités de situation. A d'autres le soin de frapper, à d'autres même la charge plus douce de soulager et de bien faire. Je resterai dans mon coin sans regrets, si je garde l'enthousiasme du bien, l'horreur et le mépris pour le mensonge, l'injustice et la violence.

Mais, mon bon et cher Nanteuil, il faut que tu en prennes ton parti : si je ne suis jamais Gouvernement, tu cours grand risque de n'avoir jamais, comme Gérard de Nerval, la croix que tu mérites depuis si longtemps.

Mes excuses aussi bien sincères à M. DAUBIGNY, que j'aurais eu, depuis cinq ans, l'occasion de faire déjà Commandeur. J'ai cherché encore vainement, cette fois, son nom à la première ligne des récompenses : je ne puis croire réellement, cette fois, qu'à une erreur du compositeur, car il est impossible de rien voir de plus merveilleux que ses quatre tableaux de cette année.

Décidément, je n'aime pas le tableau des *Deux Pigeons*, et je préfère de beaucoup le *Poussin* et les portraits de M. BÉNOUVILLE.

Le sujet, tout intime, ne se prêtait pas à ces développements épiques, et il est traité confusément, si bien qu'on ne sait trop si la colombe du logis n'est pas plutôt disposée à repousser le pigeon au retour qu'à lui ouvrir la porte. Le geste est beaucoup trop dramatique, la facture blaireautée et glaireuse, le ton général terne et froid.

Louis Jourdan, exécuté entièrement en coquillages, par M. Etex. Je ne croyais pas Louis Jourdan aussi marin que cela. — Mais commençons le défilé grotesque d'une foule de têtes excentriques qui ont eu la funeste

idée de demander leur reproduction à la sculpture, qui n'en peut mais. Qu'est-ce que M. Lequien, par exemple, pouvait faire de cette tête-là ?

M. Louis Falconis, de celle-ci ?

M. Lami, malgré tout son talent, de cette autre ?

M. Jules Cambos, de cette autre encore ?

M. Jean Chardon, de celui-là ?

M. Léon Falconier, de celui-ci ?

Pourquoi tous ces braves gens n'ont-ils pas aimé autant se faire peindre par M. Cesbron-Lavau, comme M. Duncla ?

M. Auguste Legros est élève de l'École de Lyon. C'est un tort originel qu'il rachète, le plus qu'il peut, par la délicatesse de ses compositions et la distinction de ses lignes. Il envoie deux *pieta* favorables au développement des sentiments religieux pour les personnes qui pratiquent le jeu de la main chaude.

Autre *pieta* de M. Timbal, qui n'est, en vérité, pas plus mauvaise que les meilleurs tableaux de convention opérés sur le même sujet. M. Timbal ne m'en voudra pas si, pour la rapidité du récit, j'ai supprimé ici quelques accessoires.

Les compositions de M. de Balleroy ne sont pas très-heureuses et ne sauraient être complétement rachetées par l'étude et le rendu de ses animaux. Ainsi, dans l'*Hallali de loup*, où l'ensemble manque. Dans l'*Hallali de cerf*, le chien — cavalier seul est écrasé : celui de dos est inutile, puisqu'il ne fait rien. — Ses tableaux décoratifs de salle à manger présentent aussi de la confusion. Manque de parti pris dans les plans, la première qualité du décorateur.

Les Van Moer du Salon peuvent lutter avec *les Canaletti* de Manchester, sa *Porte d'entrée du Palais ducal à Venise*, surtout. M. Van Moer est l'honneur du pays belge.

Axenfeld. — Bons dessins, — le portrait de M. F... surtout.

J'ai presque envie d'être sévère pour M. HEILBUTH et, en vérité, je trouve que quelques peintres du Nord abusent un peu du sujet insignifiant : *Palestrina*, — *Etudiant*, — *Politesse*. Un contradicteur m'a soutenu qu'il y avait plutôt trop de sujet que pas assez dans cette dernière toile. Je ne serai pas de cet avis d'ici à quelque temps et je persiste à croire que M. Heilbuth a tort de faire de parti pris de la peinture qui ne veut rien dire. L'exécution, si distinguée qu'elle soit, ne saurait jamais, pour moi, prévaloir complétement contre ce défaut-là.

Deux bons peintres, ces STEVENS. *La Consolation* est la meilleure chose qu'Alfred ait encore faite, selon moi ; il y oublie le ton un peu sourd et charbonneux de sa manière habituelle et que son frère Joseph emploie aussi quelquefois. Pourvu que cela ne sorte pas de la famille ! Rien n'est joli et spirituel comme les chiens de M. Joseph Stevens et bien que je ne le mette pas à cent piques au-dessus de Jadin, comme l'ami Rousseau, — un orfévre belge ! — je donnerais bien quelque chose pour que M. Stevens me gardât un chien de toutes ses chiennes.

TABAR. — *La Horde des Barbares* serait un excellent tableau, si elle n'était pas restée un peu trop à l'esquisse.

Pour Dieu ! que M. BATTAILLE prenne bien vite M. Cibot bras dessus, bras dessous, et qu'ils s'en aillent ensemble étudier comment M. Baron, M. Nanteuil, M. Meissonnier et tout le monde peint les figures dans le paysage.

FEU ZIEGLER. — Passons !

Deux bons portraits de M. VOILLEMOT. C'est fin, printanier et charmant.

M^{me} ABEL DE PUJOL. — Un portrait sur porcelaine.

SUTTER. — Un admirable et magistral petit paysage italien.

J'ai peut-être été un peu sévère pour M. BOULAND et ses *Cuisinières*, et son *Règlement de compte* me raccommode avec lui. Spirituellement peint, un peu à la façon des Fortin, ce qui ne peut pas nuire.

M. SCHOPIN. — Hélas !

M. Blavier est petit, très-petit ; aussi se platt-il à grandir et à idéaliser ses modèles, et à les draper majestueusement, si bien qu'il transforme un pauvre sot en Kléber et M^{lle} L. M... en belle femme, mais il ne faut pas s'y fier.

Les peintures indiennes et persanes, de M. Schoefft, ont un aspect sauvage et terrible de fascination. Vous oubliez que cette couleur est atroce, que la manière est pénible et ignorante jusqu'à être enfantine, pour trouver je ne sais quelle saveur étrange à ces peintures âcres et rancies. C'est curieux et attachant comme un dessin du prince Soltykoff ou une page de Cooper. Vous rappelez-vous les toiles de l'Américain Cattlin ?

Grand progrès dans M. Schlesinger, que je n'aimais pas autrefois.

— Est-ce qu'on ne pourrait pas attacher M. Biard ?...

M. Vidal a étonné bien des gens, cette année, en leur apprenant que ce crayon, si finement taillé pour les élégances de la nature parisienne, pouvait se changer entre ses mains en un pinceau de peintre *pour de vrai*. Ce n'est pas que je sois fou de son portrait, dont le parti pris est trop violent sans nécessité, et que les tons verdâtres me gâtent. Mais le portrait de Mme V..., ses *Paysans de Plouescat*, son *Braconnier* (un Fromentin), sont des œuvres que tout coloriste signerait bien vite.

Autre trahison. M. Galbrund, auteur de tant de merveilleux pastels et, entre autres, du portrait de la belle Mme Bourdet, nous livre le spirituel et profond docteur Cubarrus avec un nez tant soit peu trop rose pour n'être pas un sycophante.

M. Benouville. — Étonnement bien légitime de Raphaël, en apercevant, pour la première fois, la Fornarina en tambour-major. J'aime mieux le tableau du *Poussin*.

Un enfant vient de dénicher un petit canard et il attend un coup de cane. M. Godin a allumé son imagination à ce sujet si heureusement trouvé, et il nous a donné une assez bonne étude.

M^{lle} Bertaut. — Bonne élève d'un bon maître, qui a nom C. Nanteuil.

M. Faustin Besson. — Toujours frais, rose, charmant et Louis XV. L'Arsène Houssaye de la palette.

M. Skignac. — Petits sujets finement et heureusement traités.

M. Barthélemy. — Un chef-d'œuvre, son *Naufrage*, sauf un chien qui ne me va pas tout à fait. Si j'achetais des tableaux, celui-là et un *Grain dans les dunes*, de M. Guillaume, seraient les deux premiers sur ma liste.

Un des plus sérieux talents de l'école française, je dis école à tort, car M. Millet est complétement original et de son école a lui. D'autres pourront reprocher parfois à ses figures un manque de souplesse dans le modelé qui leur donne quelque ressemblance avec des maquettes de glaise : je ne veux voir que le sentiment bien profond et intime de cette peinture essentiellement démo-

— 57 —

cratique. Devant cet aride tableau des glaneuses, cette détresse laborieuse et muette, je me suis rappelé ce magnifique chapitre qui commence la *Mare au Diable*, en paraphrase du dicton d'Holbein :

« A la sueur de ton visage… »

Vue de Fribourg ou *Vue d'Unteersen*. M. GRANDJEAN nous donne là le plus joli tableau à horloge que puissent fournir tous les cantons suisses réunis. Peinture facile et trop facile.

1976. — *L'Empereur visitant les carrières d'ardoises de Trélazé (Maine-et-Loire). Inondation de juin 1856.* — « Au centre du vaste lac formé par les eaux, les buttes de la carrière des Grands-Carreaux sont seules à découvert. C'est là que l'Empereur, arrivé à Angers le 9 juin, se fait conduire à sept heures du soir. Il s'avance seul au milieu de la foule des ouvriers, qui l'accueillent par un cri immense et prolongé. L'Empereur prodigue à tous des consolations, relève le courage abattu et rend l'espérance aux naufragés. — Derrière un tue-vent, quatre ouvriers fendeurs répartissent une pierre épaisse. L'ardoise terminée, un d'eux la présente à Sa Majesté, qui l'examine, admire le travail, mais semble douter de la solidité. L'ouvrier se méprend sur ce geste : « Faites excuse, mon Empereur, dit-il, je vais vous la rendre légère comme une plume et même comme une dentelle. » En un instant, l'habile ciseau a opéré la transformation. L'Empereur sourit, donne une large gratification à ces travailleurs, et continue sa visite au milieu de la foule enthousiaste.

3.

« Trélazé, les carrières de Monthiber de la Porée, du Buisson, la maison Montrieux, le village de la Pyramide apparaissent submergés à l'horizon. » — Peint par M. Louis MOULLIN. — Antigna manqué. — Tirez, tirez, tirez! comme on dit dans les *Plaideurs*.

Th. Gautier a eu raison de dire que l'Exposition universelle avait exercé une influence évidente sur le Salon de cette année. Nos souvenirs de Leys et de l'école anglaise nous suivent, et il y a souvent lieu de s'en applaudir. Ainsi, pour M. DUMAREST, son *Faust au soleil couchant* est d'un excellent effet et réellement

La Trovatelle, étude de Mme Doux. La pose est un peu affaissée peut-être, et il faut le dire, Mme Doux *trova-t-elle* notre critique un peu sévère. Trois portraits de bonne venue complètent l'envoi de Mme Doux.

dramatique, malgré ce chien cocasse qui allume des chimiques avec ses pattes.

L'observation de Gautier sur l'influence très-remarquable de l'Exposition universelle, trouve presque à chaque pas sa vérification. Ainsi, pour M. BELLET DU POISAT, il est bien certain que le souvenir charmant de Leys se ressent dans sa *Conduite de compagnons charpentiers*. Voilà de l'archaïsme bien com-

pris, à la bonne heure. Mais où M. Bellet du Poisat est complètement lui, c'est dans ce ravissant portrait de Marguerite, une des meilleures études de clair-obscur que j'aie jamais vues. A la bonne heure! voilà un Lyonnais peintre de talent. Il est vrai que M. Bellet du Poisat est de l'Isère.

M. BÉRANGER (Ant.) a eu une médaille en 1839, comme peintre sur verre. Ça se voit bien encore.

Je sais bien que M. WILHEMS a du talent et beaucoup de talent, quoi qu'en dise ce pauvre M. Thomas Couture (de la *Société du doigt dans l'œil*). Tout ce qu'il fait est fin, cherché, précieux comme un Terburg ou un Metzu, et il a surtout une robe de satin blanc qui lui va à merveille; mais il devrait la réserver un peu plus pour les dimanches, car il l'usera bientôt depuis le temps qu'il la met tous les jours. — Peinture coquette d'ailleurs, s'il en fut, qui va tout

droit, à petits pas, son chemin devant elle, et ne s'inquiète guère de remonter jusqu'au déluge pour savoir ce qu'elle a à dire, si sûre d'elle-même et de plaire à tous et quand même, tant elle est jolie, qu'elle ne s'occupe que de sa figure et de sa toilette.

M. GISLAIN. — *Une Descente de croix.* — M. Gislain est, m'a-t-on dit, un jeune paysan qui, presque sans maître et poussé par une vocation impérieuse, s'est mis un beau jour à peindre. Telle est du moins la légende intéressante qui court sur M. Gislain. Je ne pourrai apprécier si la vocation s'est trompée que lorsque M. Gislain nous donnera quelque chose d'un peu plus personnel. Quant à son énorme toile de cette année, elle se borne à recommencer *la Descente* de Rubens, et la vérité me force à dire qu'il n'y a pas de progrès.

Impossible de me rappeler le nom de l'ingénieux auteur de la *première colique*... non de la *première sensation*. Mais il n'y perd rien.

J'ai bien envie de la faire signer par M. Barré, qui a fait, à peu près en pendant, la *Graziella*. Qu'est-ce que ça lui ferait?...

M. Foulongne. — Des qualités dans son *Enterrement de trappiste*, malgré le ton général café au lait. — Quant à *Melænis et Staphyla*, c'est absolument un mauvais tableau.

Prends garde, tu vas le réveiller! par M. Henault. — Quand un enfant est aussi laid que cela, on n'a pas peur de le réveiller, on l'étouffe ou on l'asphyxie en le campant devant la peinture de M. Henault.

M. Hamman. — *Le Commencement de la fin*. Encore un souvenir de Leys! bien, quoique ou parce que l'idée philosophique ne gâte rien.

Une calomnie de M. Rivoulon, qui voudrait nous faire croire que M^me Cambardi est aussi laide qu'elle a de talent.

M. Emile Lecomte, neveu de M. Horace Vernet; il a, me dit-on, en conséquence son appartement à l'Institut et des commandes. Cet homme heureux peut donc se passer de ma critique ou de mes éloges, et comme il se trouve être l'ami de mon ami, je ne peux avoir que du bien à dire de ses tableaux et du portrait de mon joli petit Nadaud, que voici :

M. Lanson, qui s'était déjà fait remarquer à l'Exposition universelle, où il avait obtenu une médaille méritée, envoie cette fois quatre toiles, dont une surtout — *la Cascade de Suède* — présente de grandes qualités.

M. Michel. — *Une Mariée*, — de ces femmes de trente ans qui en ont quarante, — et hydropique par-dessus le marché. Peint chez Tonnellier, barrière du Maine, un samedi. — Avec les mains, trente francs !

M. Guillaume. — *Le Grain dans les dunes* est un tableau du premier ordre. *Les Pierres druidiques* sont d'un effet assez grandiose pour que le cadavre n'y ajoute rien et soit inutile. Je regrette vivement de n'avoir pas trouvé le troisième tableau de M. Guillaume, qui m'intéresse beaucoup.

M. Guilbert Danelle. — Trois bonnes toiles militaires et un portrait bien peint.

M. Haffner. Des qualités du premier ordre, une séve inouïe, un sentiment extraordinaire de la couleur. Tout cela, il faut bien le dire aussi, un peu compromis par le papillotage, le bigarré et l'arlequinage des tons. Mais voyez comme M. Haffner sait peindre un reflet dans l'eau !

Les enfants de Noé découvrirent la nudité de leur père.

M^{lle} Fayolle apprend à tout le monde que M. son papa est affligé de cette tête-là. Ce n'est pas gentil de la part de M^{lle} Fayolle.

Le *Saint François de Sales en prison*, de M. Maillot a des aspirations bien véhémentes à sortir de sa boîte. D'un bon style d'ailleurs et d'une facture très-honorable.

M. Henneberg. — *Une Chasse féodale*, tableau plein d'une fougue féroce. Couleur magistrale. Le jeune piqueur ne court pas, malgré l'écartement et la longueur de ses jambes. Un peu de confusion dans le groupe de la femme, un des cavaliers le sent si bien qu'il en détourne autant qu'il peut son cheval, mais pas encore assez vite. *La Chasse* et les deux autres tableaux de M. Henneberg attestent un peintre de grand avenir.

Portrait de M. A. P....., par M. Courbet. — La peinture de M. Courbet est, comme on sait, achetée par ses amis, car il faut réellement avoir un sentiment particulier et une prédestination pour aimer à avoir cette peinture-là toujours devant soi. Mias si M. Courbet traite ses amis comme il a traité M. A. P....., que fera-t-il donc à ses ennemis?

J'aime beaucoup le tableau de M. Armand Gautier. *Cour des agitées à la Salpêtrière*. Il y a là dedans tout l'art du peintre et toute l'observation du médecin. M. Gautier est psychologue et il l'avait déjà prouvé dans son tableau si remarqué de *la Promenade du soir*.

Les *Fienarolles*, de M. Hébert, ont la malaria, comme ses deux portraits: Un talent sympathique néanmoins, quoique, ou parce que...

M. Louis Simil. Trois portraits d'excellentes qualités, un dessin exact et cherché, une couleur brillante sans prétention.

M. Morel Fatio. Feu le comte de Forbin eût été jaloux!

Les paysages de M. Legentile ont un grand charme. Observation attentive et respectueuse de la nature, exécution facile et sincère. On sent que l'artiste aime son sujet à la façon dont il le rend.

Je trouve que vous ne faites pas assez grand, Flandrin!

Sujet tiré de Shakspeare, dit M. Chaplin. Je n'y mets pas d'obstacle, mais je déclare que, l'eût-il tiré de Xavier de Montépin, je n'aurais non plus aucune raison de m'y opposer. Quant à la peinture, c'est toujours l'aisance admirable de M. Chaplin devant les arpéges de sa palette dont il joue comme Mme Cabel chante.

Hélas! trois fois hélas!... M. BIENNOURY a été premier grand prix de Rome en 1842, et voilà ce qu'il nous produit aujourd'hui. Médiocrité n'est pas vice, mais c'est bien pis. Quelle belle occasion M. Biennoury me donne là, — et je la laisse, — de redire, une fois de plus,- tout ce qu'on a déjà tant dit de fois sur l'Académie et les grands prix!...

De bons portraits de M. SELLIER, celui de la mère de l'auteur surtout.

M. LUDOVIC DURAND est un portraitiste du premier ordre. L'exposition de sculpture nous fournit peu de bustes qui puissent rivaliser avec les siens pour la largeur de touche et la maestria de l'arrangement.

ROMÉO ET JULIETTE. — *Effet de nuit*, dit naïvement le livret. M. Goldschmidt, auteur de cette mauvaise plaisanterie, est élève de M. Cornélius, l'Ingres allemand. Je le crois parbleu bien !...

J'avais, pour rester dans mon titre et compléter mon œuvre, l'intention de terminer ce *Nadar-Jury* par une distribution de punitions, l'autre jury, le jury *pour de vrai*, s'étant chargé des récompenses. Je condamnais, par exemple, l'*Alma* de M. Vernet à rester à côté du *Débarquement* de M. Pils ; M. Hamon à attacher tous les matins sa croix devant la boutonnière de M. Célestin Nanteuil ; je condamnais M. Meissonnier à faire plus petit que M. Houssot, M. Hamon à prendre la place de M. Courbet et M. Courbet à garder la sienne.

Je condamnais M. Bellangé à deux ans de Lassagne, et toute l'école du pseudo-dessin de M. Ingres au cours d'anatomie à perpétuité. J'exilais M. Couture en Belgique.

Je classais nécessairement les délits et les crimes de mes justiciables, depuis les attentats de lèse-couleur jusqu'aux tentatives sur mineurs, car les peintres assassins d'enfants ne manquent pas.

J'ai dû renoncer à ce projet devant quelques raisons sérieuses qui m'ont été objectées, et si je le regrette en un point, c'est en ce qu'il m'aurait donné lieu de frapper toute une classe de peintres très-dangereux. Je veux parler de ces peintres qui, sous prétexte

de peintures officielles ou à peu près telles, semblent prendre à tâche, comme dirait un réquisitoire : « de saper le respect dû au » trône et au souverain, bases naturelles de notre édifice social, » en se faisant un jeu coupable de cacher sous le masque même » de la louange la plus exagérée, les attaques les plus perfides et » la calomnie la plus dangereuse. » Je crois qu'il peut s'en trouver dans le nombre quelques-uns qui ne soient point positivement malintentionnés, mais alors de ceux-ci la maladresse est telle que l'intervention d'une censure toute spéciale me paraîtrait plus que suffisamment motivée. Ainsi, voilà dix tableaux représentant des scènes d'inondation où la personne du souverain actuel de France est tellement maltraitée, qu'on est tenté de croire, si invraisemblable que soit la chose, à une intention dérisoire.

Là, c'est M. Bouguereau, dont la peinture me fait l'effet de Scarron traduisant l'*Énéide* ; ici, c'est un M. Lassale qui fait de Napoléon III je ne sais quel type qu'en vérité je n'ose dire... Le ministre qui est dans le bateau n'a pas non plus lieu d'être content. — On le sait : la figure la plus régulière, les traits les plus nobles peuvent prêter à la caricature la plus grotesque, et c'est ce qui me paraît arriver un peu trop souvent à l'exposition de cette année. Les exagérations de certaines toiles ne vous font-elles réellement pas l'effet d'*outrage à l'Empereur* et *de provocation à la haine et au mépris du gouvernement* ? M. Lassale est un des plus coupables parmi ceux qui lancent ainsi le pavé du peintre ; MM. Antigna, Janet Lange, le sieur Genod viennent ensuite ; M. Lazerges est un peu plus honnête.

Quant à M. Plattel, il n'est lui au moins que puéril et ridicule. — Le seul de tous qui n'ait pas, comme à plaisir, enlaidi ou plutôt défiguré son modèle, c'est le sculpteur Debray, qui a fait de l'impératrice Joséphine une des plus belles œuvres que nous connaissions dans la sculpture moderne.

Il me reste à signaler une classe encore digne de pitié peut-être, s'il est vrai, comme ne le voulait pas je ne sais plus quel ministre, qu'il faille que tout le monde vive. — Ce sont ceux qui prennent un épisode quelconque, voire le plus insignifiant et banal, dans la vie de l'empereur ou du roi de l'année, et en font un tableautin de deux liards, que le jury d'admission laisse passer, bien qu'attentatoire par sa niaiserie, à cause de l'intention. Ceci est l'escopette du mendiant de Gil Blas, accommodée aux mœurs plus douces de notre âge.

Contre ceux-là que la honte d'eux-mêmes ne saurait jamais retenir, — et il n'est que temps d'y aviser, — le moyen est simple. Il ne s'agit que d'imiter les maires jaloux de la dignité de leur localité, et de planter dorénavant, bien en vue, sur un poteau, à l'entrée de nos expositions prochaines, l'inscription suivante :

LA MENDICITÉ

EST

INTERDITE DANS CETTE COMMUNE.

Amen !

NADAR.

UN SOUVENIR DE L'EXPOSITION UNIVERSELLE.

M. INGRES.

Je trouve quelquefois que chacun de nos sens a son organisme complet où il exploite les autres sens ses confrères, à la charge de leur rendre la pareille. Ne vous est-il pas arrivé de voir par les oreilles et de percevoir par le flair les sensations du goût? Pour moi, sans revenir à ces tableaux anglais dont les tons verts métalliques donnent encore à ma vue comme des tranchées, et sans pousser non plus les choses jusqu'à retrouver le goût — *des fraises* — dans un air de M. Ad. Adam, il est assuré que ma vue trouve souvent son compte lorsque j'écoute certaines musiques, les yeux fermés.

C'est entre mes sens et pour la perfection de leurs claviers réciproques comme un concours mutuel, de telle sorte que la somme de sensations fournie par un seul se trouve multipliée par le carré des autres. Cet accord à l'amiable a été tacite, puisque quelques personnes auxquelles j'en ai touché un mot n'en savaient rien (il est vrai de dire que je m'adressais à des personnes de la Bourse), mais, sans qu'il se soit crié sur les toits, il existe pour moi à l'état de certitude. J'ai même remarqué que tels de ces sens mettaient plus ou moins de bonne volonté à exercer leur partie de l'ensemble, que par tels jours ils se faisaient plus ou moins tirer l'oreille, et qu'ils avaient parfois besoin, pour s'exécuter, d'être exaspérés jusqu'à l'érothisme, qui me semblait alors être comme l'huissier de la chose. Ainsi l'odorat et l'ouïe sont trop voisins pour que leur intimité et leurs bons rapports ne s'en soient point ressentis; la vue et l'ouïe sont encore d'excellents camarades. Le toucher banal, qui demeure partout, est celui qui resterait volontiers en arrière dans la communauté: mais les autres sens, qui savent depuis longtemps à quoi s'en tenir sur son compte, n'en sont pas dupes et ils ont pris le parti de ne s'avancer que tout juste avec lui. — Quant à ce dernier sens que je ne sais plus quelle madame appelait le sixième, je me plais à croire que devant tout à tous les autres, sans exception, dont il procède, il doit leur rendre une équivalence; mais quand on en est à causer avec ce gaillard-là, il est bien difficile de garder assez de tête pour se retrouver avec lui, et de fait je n'ai jamais pu bien voir si le compte y est.

Lorsque je suis entré pour la première fois dans la salle que M. Ingres a obtenu qu'on lui réservât, j'ai dû marquer un fort bon point à mon nez qui travaillait de toutes ses forces à compléter la besogne de ma vue. Devant cette peinture antique et non solennelle, mes narines ont été envahies des bouffées de cet air tiède, aigrelet et écœurant qui sort des cellules de Sainte-Perrine ou de l'hôpital des Petits-Ménages, — quelque chose comme... — tant pis pour les lecteurs délicats! — comme un goût de mouchoir d'invalide!...

En trouvant réunies d'un coup, comme les têtes dans le vœu de l'empereur romain, toutes ces œuvres sèches et rancies qui composent à peu près l'Œuvre de M. Ingres, en passant cette revue funèbre que César passe dans la ballade allemande, la nuit, aux Champs-Élysées, en traversant cette glacière et en m'arrêtant devant chacune de ces toiles où il me semblait qu'on me coulât une clef dans le dos, j'ai senti se réveiller en moi ces bonnes haines vigoureuses que me donne le mépris de toute grande fortune atteinte par un homme médiocre, et je me suis trouvé heureux de cette occasion de dire enfin ma pensée et toute ma pensée sur ce peintre et sa détestable école.

Je vois d'ici bien des gens tressaillir. « Ce peuple, disait Clément XIV, que je citais l'autre jour, dans sa pseudo-correspondance à l'arlequin Carlo Bertinazzi, — ce peuple qui passe pour le plus gai et le plus impatient, est le plus intrépide de tous à s'ennuyer. » Les caricaturistes anglais persistent à symboliser généralement la nation française en la personnification d'un maître à danser. Hélas! nous ne dansons plus, nous n'apprenons rien aux autres ni à nous-mêmes, et je ne vois guère de cett

malice à faux que le violon qui puisse rester, puisque nous sommes toujours d'accord pour le payer. Nous acceptons volontiers les jugements tout faits pour nous épargner de la peine, et une fois accroupis dans une admiration, nous voilà plus difficiles à déranger qu'une dinde sur ses œufs. — De là les cris et le *tolle* contre le malavisé qui vient troubler ces moites quiétudes et leur tirer brusquement la couverture, et c'est un méchant métier que d'attacher le grelot. Je veux l'attacher tout de même.

— A ceux qui me diront que nulle renommée ne s'acquiert sans mérite, je répondrai qu'avec le moindre talent tout homme peut, avec la patience et le temps, s'imposer comme grand homme, s'il a cette précieuse qualité, et si rare chez nous, de se prendre au sérieux. L'homme qui se prend au sérieux trouve en lui-même, comme Antée touchant la terre, la vraie force et n'a besoin d'aucune autre. Il y aurait cent pages à écrire à cet endroit. Celui qui trace des mots grecs sur ses tableaux et met au bas : *Ingres* PINGEBAT, *Romæ*, etc.—celui-là est un homme fort. Si MM. Heim et Picot, qui ont tout autant de valeur que M. Ingres, lui avaient pris seulement son*** FACIEBAT, ils auraient exigé et obtenu, comme M. Ingres, leur salle réservée à la glorieuse Exposition de 1855.

— A ceux qui me parleront avec des yeux ronds du dessin de M. Ingres, je répondrai que le dessin n'est pas la reproduction froide et pénible des lignes inertes, mais le sentiment du mouvement, qu'il n'est ni la mort ni la momification, mais le mouvement même et la vie. Et même, si Panurge me garantit que ces bonnes gens ont au moins quelque bonne foi, je les renverrai tout simplement regarder le bras gauche et le train de derrière du *Henri IV aux enfants*, le mari et le cou de l'amant de la *Françoise de Rimini*, la main droite de la *Baigneuse* (3355), celle de M. de Pastoret, la gauche du Tintoret, et, mon Dieu! tout simplement et uniment celles, tant vantées, de M. Bertin. Voyez cette droite surtout, ô Ingristes que vous êtes! regardez ce fantastique paquet de peaux, justice divine! sous lesquelles, au lieu d'os et de muscles, il ne peut y avoir que des intestins, cette main qui a des flatuosités et dont j'entends les borborygmes! J'en ai rêvé, de votre horrible main!

— A ceux enfin qui s'indigneront de mon audace de donner du pied dans le tabernacle, je dirai que je ne connais pas du tout M. Ingres et que je n'ai dans tout ceci qu'un intérêt, mais qui m'est cher : — de me venger de la souffrance réelle que me causent depuis trop d'années ce peintre, cette peinture, cette école et les niais qui lui chantent *Hosanna !* dans mes oreilles. Le chien auquel on marche sur la patte a le droit de crier : je crie.

Aux tableaux !

L'impuissance de la composition éclate et resplendit dans cette grande toile terne et triste et si proclamée, de l'*Apothéose*. Au milieu, un char jaune dans le vide : quatre chevaux dits isabelle, et auxquels M. Ingres a fourni des robes d'un ton de café au lait à donner la chlorose, restent suspendus imperturbablement et de travers, comme les éléphants en baudruche des marchands de jouets du passage de l'Opéra. Le char ni les chevaux ne portent, mais sont entourés de certains nuages bleus qui n'ont ni forme ni profondeur. J'admets la tradition, puisque tradition il y a, mais dans ces terrains olympiens que la convention découpait dans "éther, je vois que le sens commun avait gardé jusqu'ici et des plans et une épaisseur. Hé! M. Ingres, regardez donc seulement les deux gravures des *Heures* de Raphaël.

Des quatre chevaux, je me demande encore, et j'ai pourtant bien regardé, si les deux premiers tiennent au char qu'ils ont à tirer; mais ceci n'est qu'un détail. Sur le char une académie quelconque, sans noblesse et poncive, représente la grande figure impériale, au-dessous d'un aigle qui tient, sous prétexte de foudre, un fort porte-crayon. Devant le char, une Victoire fait le digne pendant (sans calembour) du char et des chevaux, et est censée conduire le tout vers un petit temple peint en jaune sale et qui est bien maigre pour s'appeler le temple de la Gloire et de l'Immortalité. Au bas, une moitié de Némésis lourdaude, rougeaude et brutale semble sortir de derrière une manière de meuble qui n'est positivement ni un autel, ni un trône, ni tout à fait non plus un fauteuil, et qui ressemble bien plutôt à quelque chose que je n'ose pas dire. Elle chasse devant elle deux pantins dont on n'aperçoit de l'un que des pattes de grenouille, — complètement ridicules tous deux.

Une confusion inextricable de têtes, de bras et de jambes, peints dans un ton terreux, voilà ce qui apparaît d'abord dans le *Saint Symphorien* auquel M. Ingres doit une partie de sa gloire. Il y a dans les expressions des contre sens absolus : la mère du saint ne trouve pas de meilleur moyen pour encourager, du haut du rempart, son fils martyr que de lui montrer le poing. Puis, comme toujours, des développements de musculatures absurdes et inutiles. Je recommande aux amateurs de ce prétendu dessin le jeune homme tordu qui se baisse pour jeter une pierre, et s'ankylose pour faire plaisir à M. Ingres et tenir tout juste dans l'espace à remplir. Le mauvais goût essentiel au peintre éclate comme partout dans les détails, dans cette tête de chien à gauche, qu'on ne s'attendait guère à voir en cette affaire, dans ces feuilles symétriquement éparpillées à terre comme des pions sur un damier, — de même que la prédilection de M. Ingres pour la ligne se retrouve dans le choix heureux de cette petite colonne surmontée d'une boule, et qui est le plus exact et le plus rigoureux modèle des petits monuments qui jalonnent nos boulevards. M. Ingres les avait devinés avant que l'édilité y songeât.

Dans l'*Homère déifié*, je trouve au moins ce mérite, que rien ne me choque au premier aspect, et j'en tiens compte. Avant et après l'hémicycle de M. Delaroche, tout le monde s'était servi de cette composition *ad usum scholarum*. Une figure, l'Iliade, accroupie au pied du trône d'Homère, a quelque originalité de physionomie et de mouvement ; aussi semble-t-elle tout étonnée de se rencontrer au milieu de ces visages de bois.

Par la façon dont son projet du *Vœu de Louis XIII* se trouvait éclairé, M. Ingres s'est vu forcé, cette fois, de soupçonner qu'il existe quelque chose qui s'appelle la perspective aérienne. J'admets encore que la vilaine figure du roi en profil perdu puisse se réfugier derrière l'excuse du portrait historique. Cette ressource manque aux deux affreux petits anges qui tiennent la pancarte, et que je ne conseillerai à aucune femme enceinte de regarder ; les deux types semblent choisis à plaisir dans l'indifférent et le laid. O petits anges de Murillo ! voilà deux vilains galopins qui ne seront jamais de votre famille ! — Toujours est-il qu'il y a dans cette toile un ensemble ; le manteau du roi est bien peint, et le mauvais goût de M. Ingres ne se révèle guère que dans ces deux anges en confitures, et la décoration de l'hôtel à faire pâmer un sacristain de banlieue.

Le *Jésus donnant les clefs à saint Pierre* est une pieta quelconque, complètement indifférente ; de même que la *Vierge à l'Hostie*, qui ne peut attirer l'œil, malgré les oppositions criardes de bleu, de rouge et de blanc, et ses deux abominables chandeliers de cuivre.

Le *Sphynx* a au moins la valeur d'une académie correctement peinte et dessinée, bien que dans une couleur désagréable et vieillotte. Et pourquoi aller prendre tout juste ce type si déplaisant et antipathique de la tête de l'OEdipe ?

Je mentionne pour mémoire le grand enluminage qui représente Jeanne d'Arc. M. Maclise et les plus intrépides porcelainiers anglais se refuseraient à signer cela.

Le *Persée* est un mannequin doré qui a les carnations et la raideur d'un joujou ; le monstre, plus rococo que celui qui fit du chagrin à Théramène, est traditionnel, et tire une langue de drap rouge, selon le rite, comme les diables des boîtes à surprise ; quant aux vagues et à cette imitation de rocher en terre glaise, cela prouve que M. Ingres n'a jamais regardé la mer. Le type assez doux de l'Andromède, mais vague et sans portée, est toujours le type de la Vénus Anadyomène (que je lui préfère), comme il est celui de la trop célèbre Odalisque et des Baigneuses.

Dans les tableaux de chevalet, quand M. Ingres s'en tient à l'archaïsme pur, ces élaborations patientes arrivent à un résultat qui n'est pas plus désagréable qu'autre chose. Deux de ces toiles méritent même que j'en dise mieux que cela : ce sont les *Deux Papes tenant chapelle*. C'est, à dire vrai, absolument le même tableau, mais au moins, dans ce tableau, je trouve une perspective et une harmonie remarquables, tout à fait inattendues. Pour cette toile, et pour la tête d'étude (n° 3375), je donnerais bien vite toutes les Apothéoses et autres Homères de M. Ingres, et du retour avec.

Je crois que bien des étrangers, que la renommée européenne de M. Ingres comme portraitiste attirait devant ses toiles, ont dû faire comme moi, et après s'être braqués obstinément devant le *Chérubini*, le *Molé*, le *Bonaparte*, se demander le pourquoi de cette vieille plaisanterie. Le véritable talent de M. Ingres est, dit-on, dans le portrait. Je veux bien me déplaire à le croire. Cette méthode lente, sobre, patiente jusqu'à l'énervement, qui pousse l'avarice jusqu'à la prodigalité, ne pouvait manquer d'amener un résultat au moins curieux. Il est certain qu'en obtenant de Cherubini quatre-vingt-dix — j'ai même entendu dire cent quatre-vingt-dix séances — pour son portrait, nous pouvions être assez certains d'obtenir une ressemblance matérielle exacte ; mais alors votre petite galerie de portraits devient un martyrologe. Chérubini, qui était tout juste à la musique ce que M. Ingres est à la peinture, put faire cet effort, qui n'a été à la portée que d'un bien petit nombre d'autres personnes singulièrement entêtées, selon moi, et même maniaques, et je suis sûr que le docteur Brierre de Boismont, le grand spécialiste, doit hocher significativement la tête devant ces portraits-là. Pour moi, la question du talent des portraits de M. Ingres a été tranchée le matin où Daguerre fit sa merveilleuse découverte, et la photographie nous donne aujourd'hui un dessin que M. Ingres ne nous aurait pas livré en cent séances, et une couleur qu'il n'aurait pu nous donner en cent ans.

S'il est utile d'ajouter quelques mots sur le faire de ces portraits, nous trouvons deux périodes bien tranchées, — la première et la seconde, — simplement, dans ce côté de l'œuvre de M. Ingres. Ses premiers portraits, le sien, daté de 1804, et les autres de cette époque, ont des qualités sérieuses, comme on dit, et je trouve même dans celui de madame D... (1807), un charme d'intimité réel que je reconnais. Nous passons ensuite par l'époque intermédiaire, et les chairs sous le crêpe, le cachemire de madame L. B... (1823) n'annoncent pas encore la décadence de la dernière manière. Mais les portraits de madame M... (1851), de madame G... (1852), de la princesse de B... (1853), — M. Ingres n'a pas envoyé le portrait du duc d'Orléans, (?... — !...) — tombent tout à fait dans les procédés et dans les horreurs de MM. Dubufe et Court. Jusqu'au diable genevois qui est venu tenter le vieillard éperdu, et, en exécution du pacte, c'est M. Hornung, redouté des dieux eux-mêmes, qui réclame aujourd'hui à

M. Ingres ses clous de fauteuil et sa garniture de cheminée, retrouvés dans le portrait de madame d'H... (1845).

Il aurait manqué quelque chose encore à l'explosion de cet immense et, j'espère, définitif avortement de M. Ingres. M. Ingres a voulu qu'il n'y manquât rien, et il a complété sa stérile moisson en glanant ses cartons de vitraux. Quelle idée a donc de lui et de nous l'homme qui va réclamer au vitrier, et nous étaler en pompe, des croquis d'une insignifiance si complète? Est-ce folie d'orgueil ou comble d'insolence? J'en appellerais aux pensionnaires des Quinze-Vingts même!

Maintenant, que M. Amaury-Duval appelle les gladiateurs et que M. Gérôme me livre aux Flandrin!

On doit des égards aux vivants; je ne devais que la vérité à M. Ingres.

Ces lignes, publiées dans un journal, ont produit, me dit-on, quelque émotion dans un certain monde, et j'ai pu même m'en apercevoir autour de moi. Je ne croyais pas que ma pierre pût faire ce bruit en tombant dans la mare des Ingristes.

On aurait dit que je venais d'annoncer la faillite d'un notaire qui avait l'habitude de ne pas manquer la messe. Les personnes vraiment pieuses refusent d'abord de croire à ces nouvelles-là; celles ensuite qui ont pour peu ou pour quelques intérêts dans la maison, — et nos paresseuses admirations par habitude en sont un, — se trouvent naturellement peu disposées à admettre qu'elles perdent.

D'autres, qui ne se prononçaient pas encore sur le mérite de ma nouvelle, se montraient sévères sur la question de forme :

Avec quelle irrévérence
Parle des dieux ce maraud!

— et on aurait même posé la question : Si un caricaturiste a le droit de regarder un évêque?

J'étais resté pourtant, si irrité que je fusse, dans les limites strictes de la critique du peintre, sans toucher par allusion à l'homme. Jamais on ne m'a pu reprocher de faire entrer le public dans les endroits où il n'a que faire, et je n'ai pas pour habitude de prêter mon mur à la balle des sycophantes. Quels cris aurait-on donc poussés, si j'avais mis la main dans ce sac aux histoires que la vérité et la calomnie remplissent toujours sans se vider jamais?

J'ai dû prendre, depuis quelques années, le parti de ne m'étonner de rien ; mais je viens pourtant de trouver des M. Prudhomme tellement gigantesques qu'ils dépassaient toutes prévisions et tout sentiment des probabilités. Les plus modérés m'ont parlé « de certains égards »…. vous entendez le reste. Pour ceux-là, sans leur rappeler comment Boileau appelle un chat, je me mettais derrière Diderot : on lui reprochait d'avoir maltraité un mauvais peintre qui était pauvre avec beaucoup d'enfants; Diderot déclara qu'il fallait supprimer les tableaux ou la famille. Le cas ici est beaucoup moins intéressant, et la peinture n'a pas plus d'âge qu'elle n'a de sexe. Ni vieillards, ni femmes : tous peintres!

Un brave homme, mais graveur en taille-douce au demeurant, m'a prédit que je mourrais sur l'échafaud.

Bref, sur sept lettres que m'a valu l'article en question, trois étaient non signées, et deux sur ces trois contenaient les injures familières à l'anonyme, — mais l'anonyme est mort sous cette belle parole du grand Calino : « Moi, quand j'écris une lettre anonyme, je la signe toujours! »

La troisième me reproche, en termes des plus convenables, une exagération de violence qui fait tort à mon opinion.

Trois autres, dont deux signées de noms qui ne sont pas chers à moi seul, me donnent l'assurance chaleureuse de toute sympathie et communion en cette affaire.

Voici enfin la dernière de ces lettres : je me bornerai à dire qu'elle est d'un ami que je tutoyais depuis vingt ans!

« Paris, 18 septembre 1855.

» Monsieur Nadar, à Paris,

» Je viens de lire dans le *Figaro* votre article sur M. Ingres. Je suis encore sous l'indignation que m'ont causée votre mollesse et votre scandaleuse indulgence. Au reste, cette douceur mucilagineuse ne m'étonne pas de vous.

» Monsieur, quand on a une bonne occasion de taper sur ces moisissures, sur cette peinture en pomme de canne, et qu'on se trouve n'avoir pas la main plus ferme, on ne dit rien et on reste chez soi.

» C'est ce que je vous serai obligé de faire à mon égard en oubliant les quelques rapports qui ont pu exister entre nous. Je vous salue,

» Ch. Bataille.

» (Pas de l'Opéra-Comique!) »

EUGÈNE DELACROIX.

Ici, ne rions plus et découvrons-nous en entrant.

« Je veux essayer, disais-je en 1855, d'écrire ce que beaucoup de gens pensent de M. E. Delacroix sans oser le dire tout haut.

Je ne sais s'il est nécessaire de faire ici une profession de foi et de déclarer mon admiration respectueusement sympathique et fervente pour ce grand génie. Il n'y aurait que la difficulté de ne pas tomber dans les redites, après tant de magnifiques appréciations qui en ont été faites et qui resteront toujours, resplendissants *ex-voto* des premiers pèlerins qui ont ouvert la route [1]. Ici, on ne peut rester en arrière de personne et ce n'est pas en cherchant à exagérer des formules qu'il faut témoigner de sa foi au maître, mais en se tournant contre ses ennemis. Parmi ses ennemis, il y a ses défauts d'abord. Il y a ensuite les menteurs, les fanatiques, puis les niais et les braillards à la suite.

Plus j'aime Delacroix, plus je souffre quand je ne le trouve pas parfait, plus je suis irrité quand je le trouve en faute. C'est pour ceux qui vous sont le plus chers, c'est pour l'épouse ou le frère criminel que l'on est plus impitoyable. Or il n'y a pas à mentir ici pour les menteurs, il n'y a pas à dire en haussant les épaules que cette querelle est bien ancienne, que les défauts de Delacroix n'importent pas, ni à se retrancher dans le silence dédaigneux ou l'extase jouée.

La variété du mensonge qui comprend ces avocats-là a dû prendre un nom tant elle est montée en force, tant elle a envahi comme une mauvaise plante qu'elle est : elle s'appelle la *pose*. C'est le grand parti des gens qui veulent étonner : ils descendent en ligne droite de ces romantiques fatals de 1830 qu'ils font semblant de dédaigner si fort de peur qu'on les y reconnaisse. Leurs cheveux ne sont si bien coupés au ras du cuir que parce que leur signalement portait hier cheveux longs. Leur habit noir tout droit aujourd'hui a bien l'air de n'avoir l'air que d'un vilain habit, n'est-ce pas? C'est pour éviter toute ressemblance avec le fameux pourpoint de velours qu'ils viennent de quitter et qui fournissait les effets de hanche. Les nôtres posent en doctrinaires dans la Bohême des lettres; ils s'appellent chercheurs, essayistes ou autres; ils ont des airs fins et rentrés; l'allure est digne, la parole suffisante, lente et pesée au plus juste, comme il appartient à des gens si fiers de contempler leur nombril. Généralement ils n'ont pas d'esprit, petit mal, et ils nient le cœur encore plus qu'il ne leur manque. Ils ont remplacé les airs penchés par la figure à claques. C'est bien eux, allez! Seulement je ne sais pas s'ils ne valaient pas mieux auparavant. Il y avait au moins encore quelque naïveté dans la simplicité du jeu et des ficelles et généralement aussi peut-être un peu plus d'honnêteté. Entre eux ils se reconnaissent, et, comme certains animaux, s'attroupent et font semblant de s'entrecomprendre et défendre, trop faibles qu'ils sont pour se passer les uns des autres; mais au fond ils s'exècrent et se déchirent, et s'estiment au peu qu'ils valent : les uns ne produisent pas, les petits des autres sont des mulets. Ils n'aiment pas les coups.

Il y a des coquins parmi ces farceurs-là, il y en a d'autres qui ne sont que malades; il y en a même parmi, ceci est plus curieux, qui sont de bonne foi. Je huis vigoureusement les uns, je plains les autres, et les derniers m'égayent quelquefois.

Je ne sais pas ce que M. E. Delacroix, — non plus que Balzac, qu'on devrait cependant respecter, aujourd'hui surtout, — et un ou deux autres encore, ont fait de mal à ces gens-là, mais ces gens-là se sont constitués les amis et gardiens de Balzac et de Delacroix. Ils ne parlent guère de Sand en revanche, et Béranger leur prête beaucoup à rire; mais quant à Balzac et à Delacroix, ils affirment être les seuls à s'y connaître, revendiquent exclusivement ces pauvres grands hommes-là, s'essayent à marcher dans leurs vieux souliers, écartent les coudes quand on en approche, et en garantissent leur impertinence, comme ces mâtins si hargneux en apparence et d'élan si terrible quand ils tirent sur leur chaîne, et qui, le cadenas ouvert, cherchent un coin au plus vite et tout piteux. Ce n'est pas leur faute s'ils ne peuvent parvenir à faire détester leur maître. A force de préconiser surtout les côtés faibles, où ils font semblant de découvrir des perfections qui ne se révèlent qu'à eux, ils effarouchent et exaspèrent les admirations sincères, — ce serait le moindre danger, — et peut-être leurs cris et leurs louanges perfides sont-ils pour quelque chose dans les erreurs du maître. On serait étourdi à moins. »

Voilà bien des paroles qui me semblent aujourd'hui assez inutiles. J'ai beaucoup regardé, depuis l'époque où j'écrivais ceci, et si j'y trouve à redire en un point, c'est qu'il m'a été donné, — le point important, comme aux plus humbles — quand ils sont de bonne volonté, de mieux comprendre à mesure que je voyais davantage. Aujourd'hui les défauts de Delacroix ne m'arrêtent pas, et je ne les vois même plus, dans les éblouissements de cette admirable peinture, toute d'impression et de sentiment.

L'œuvre de Delacroix veut — presque généralement — une initiation qui est plus ou moins lente selon la maturité de chacun. — Je suppose un homme jeune, intelligent et complétement nouveau à toutes ces choses : tout d'abord, la première fois, il pourra

[1] Thiers, Ph. Haussard, Michiels, Thoré, et surtout un des plus beaux livres d'art qui aient été écrits : *Salon de 1846*, par Charles Baudelaire.

être arrêté brutalement comme d'un coup en travers de l'estomac, par l'inattendu de l'aspect général d'un tableau de Delacroix, et par les détails que le maître abandonne souvent dans sa préoccupation et au bénéfice de l'ensemble. A mesure qu'il reverra et qu'il se rendra compte de la pensée de l'œuvre, il se sentira peu à peu envahi et dominé par le sentiment profond que le peintre y met toujours ; si différentes ou même antipathiques que puissent être les deux personnalités spirituelles du spectateur et du peintre, il s'établira plus ou moins vite, mais à coup sûr, entre elles l'intimité et la chaude correspondance des courants magnétiques, et arrivera l'heure où l'illumination sera complète, l'heure du rayon qui donna la foi à saint Paul. Il embrassera alors toute entière, quoique sans pouvoir la mesurer, l'immensité et la profondeur de ce génie ; il jouira de cette originalité incessante et absolue qui n'a pu avoir de maître, comme elle ne saurait faire d'élèves. Une petite toile de Delacroix perdue dans un coin d'une galerie de deux cents tableaux, m'attirerait tout droit vers elle, le dos tourné.

Ce n'est plus ici cette école qui implore la couleur et va la chercher, ne sachant mieux faire, dans des heurts de coloriage discordants, qu'elle abrite sous l'invocation d'un archaïsme qui a toujours été démodé, ou qui encore, à défaut de cette harmonie charivarique, se réfugie dans l'unité de tons gris et froids. D'abord ici nous n'avons pas d'école, mais une individualité complète et puissante, qui ne saurait faire partager son omnipotence à personne. Le soleil ne fait pas de petits.

LES ANGLAIS ET LA CARICATURE.

Trois choses frappent aux premiers coups d'œil le visiteur de la galerie anglaise : — l'absence presque absolue de grandes toiles, par suite la prédominance presqu'exclusive du tableau de chevalet, puis le papillottage effréné de cette peinture prismatique, porcelainée, luisante et ruisselante de vernis.

Une première visite à une galerie me cause toujours une fatigue identique à celle de la première audition d'un opéra, et je n'ai jamais trouvé qu'une fois, en ceci, mon siège fait, jouissance complète et de prime abord conquise, encore n'y avait-il que deux actes et non cinq. Il faut que l'œil comme l'oreille se retrouvent, se reconnaissent, fassent leur tri et prennent leur temps pour s'assimiler ce qu'il regarde et ce qu'il écoute : jusque-là il y a trouble, fatigue et souffrance réelle, et je parierais pour dix-neuf migraines sur vingt têtes sortant à quatre heures, le jour de l'ouverture du salon.

Cette fatigue ordinaire, qu'il faut accepter d'avance comme la rançon de toutes nos jouissances, et qui en est comme la consécration, s'est trouvée décuplée pour moi chaque fois que je me suis trouvé au milieu de peintures anglaises, et j'y comptais bien cette fois. Je crois que je l'éprouverai toujours, et que mon œil ne pourra jamais se naturaliser en Angleterre, parmi tous ces petits tableaux criards, lustrés, peignés et vernissés, au milieu de ce clapotement de couleurs crues et aigres pêle mêlées, sans tons rompus qui en adoucissent les heurts.

Il y a pourtant des œuvres de premier ordre dans cette exposition anglaise, et nous les verrons bien, mais sa force réelle est dans les aquarelles, et je me suis demandé pourquoi et comment l'Anglais trouvait dans les ressources bien moins complètes et profondes du lavis, la couleur qui lui manque dans la peinture à l'huile.

Disons-le d'abord : avant d'être peintre, ce peuple-là est caricaturiste, et malgré ma respectueuse admiration pour tels de nos maîtres en ce genre, selon moi la caricature anglaise l'emporte absolument sur la nôtre. Outre qu'ils se croient peut-être moins que chez nous forcés de toujours rire, il y a de cette supériorité une grosse raison.

La caricature politique et philosophique est pour eux un moyen d'action et un moyen puissant. C'est une arme, en effet, d'autant plus terrible qu'elle transperce quand elle atteint, sans qu'il y ait bouclier qui pare, et c'est aussi une forme des plus considérables en argumentation. Mais elle n'a cette puissance, elle ne peut accomplir ces grandes fonctions qu'à la condition d'être libre, de ne se préoccuper que d'elle-même et de ne dire que ce qu'elle pense, tout ce qu'elle pense, et comme elle le pense. Ne craignez rien, d'ailleurs ; elle sait que de cet immense et absolu pouvoir l'abus est le suicide, comme pour tous les pouvoirs, et si elle a eu le temps de l'oublier, elle l'apprendra bien vite. Laissez-la donc toucher à tout, rieuse et railleuse parce qu'elle est née telle et que caricature est son nom ; mais aussi, sérieuse, sévère et mélancolique à ses heures, sans qu'elle ait à s'inquiéter de personne ni de son public, comme le misérable comédien obligé de gagner la coulisse s'il lui prend envie de pleurer. Il faut, avant tout, qu'elle joue la comédie pour elle-même et qu'elle se satisfasse, soit qu'elle froisse, qu'elle choque ou qu'elle renverse, soit qu'elle boude ou qu'elle se lamente, impertinente si cela lui convient, insolente quand il lui plaira, violente jusqu'à la brutalité parfois. Qu'elle puisse maudire.

J'ai vu, enfant, — et j'ai là, encore en ce moment, sous les yeux de ma pensée, — une grande page coloriée publiée dans le journal la *Caricature*, à propos des tueries du pont d'Arcole, en 1832 ou 33. C'est une vue du pont ; à terre quelques cadavres d'étudiants et de bourgeois ; d'autres hommes à figures sinistres, debout, essuient leurs épées. Il n'y avait pas, ou je l'ai oublié,

de légende, au bas de ce dessin; mais il était si terrible, ces cadavres étaient si bien morts, les faces de ces assassins étaient si hideuses, ce sang qu'ils essuyaient éclatait si rouge sur le linge blanc, que cette image m'a fait frissonner bien des soirs sur mon oreiller, et serrer de rage impuissante mes poings de douze ans. Je ne doute pas aujourd'hui qu'à cette lithographie je doive bonne part de toute l'horreur que je sens en moi contre la force brutale et mon indignation contre l'injuste.

Voilà la caricature anglaise, telle qu'elle combat et qu'elle brille. Mais ces chefs-d'œuvre ne poussent pas, en espaliers de serre chaude, il leur faut le plein vent de la liberté, et vo là pourquoi la caricature anglaise, sinon les caricaturistes, est supérieure à la nôtre. Ces gens-là ne sont pas bégueules : elles dessinent un porc, s'il est nécessaire, et une potence, s'il la faut. Je voyais à tous les carreaux de marchands d'images de Londres, au temps de l'Exposition, une allégorie représentant un personnage en costume de cardinal qui se cache sous le masque douloureux, saignant et vénérable, du Christ couronné d'épines : derrière le masque ricane une trogne rougie, sensuelle, œil faux, bouche venimeuse. C'est le papisme qui veut rentrer, criait de tous les coups de son crayon le caricaturiste lu hérien; défiez-vous! — et à tous ceux qui regardaient, de voir s'ils avaient à se défier en effet. Voilà qui est net, voilà qui se voit et se comprend, voilà l'idée vulgarisée du coup, bien claire, précise et populaire, et le puissant privilège de l'image est une mnémotechnie bien supérieure à celle de vingt volumes et de cent articles de journaux.

Je ne m'arrêterai pas sur la caricature angl a. A cette même époque de l'Exposition, le *Punch* publiait un dessin représentant une salle garnie de rayons. Sur ces rayons sont disposés, chacun sous un globe de verre, de petits personnages hâves, décharnés, cadavériques, lamentables comme la faim et le froid, et sur chacun son étiquette : — LABOUREUR, *âgé de soixante-quinze ans*, — COUTURIÈRE *pour chemises*, etc., etc.

Un grand jeune homme *spectator gentleman* est au milieu de ce charnier de l'industrie. A son côté le bonhomme *Punch* cicerone. — Au bas, on lit : THE GREAT EXHIBITION OF INDUSTRY.

Mais ce que ma plume ne peut rendre, c'est l'expression de la tête de *Punch*. Ce gai polichinelle que les caricaturistes anglais nous offrent toujours rieur, narquois et bouffon, est, pour cette fois, grave et triste. Le casse-noisette s'est transfiguré, il est plein de douleur et de pitié; son gros œil rond, en même temps qu'il laisse deviner sourdissants tous les pleurs de la charité chrétienne, est plein d'enseignement profond et sévère. Il gémit à la fois et il juge; il constate, il implore, il reproche, il donne, il prie, il accuse, il condamne, il fait appel... Cette caricature, hachée à grands coups de crayon comme les dessinateurs anglais les sabrent si bien, est une admirable chose, aussi émouvante, pieuse et sainte que le plus beau tableau d'église, et je donnerais bien vingt toiles de M. Holbins et quarante de M. Hook pour vous la représenter ici : vous verriez si j'exagère dans mon admiration respectueuse pour ce chef-d'œuvre, jeté au milieu des mille et un croquis d'un journal comique hebdomadaire. — Que le jeune gentleman regarde la figure de son digne compagnon; s'il peut la comprendre et ne pas l'oublier, je le défie de devenir un méchant homme.

. .

Comme pour justifier ce que je disais tout à l'heure, M. Leech a envoyé aux gravures quelques croquis de son œuvre, extraits tout simplement de la *collection de M. Punch*. M. Leech est le spirituel caricaturiste du *Punch*, et il n'a eu qu'un tort, c'est de ne pas nous envoyer davantage, et de ne pas se faire accompagner de M. Richard Deel, qui a créé le dessin au trait. Voilà au moins des gens conséquents qui proclament ce qu'ils acceptent, qui admettent la caricature comme un genre, après Hogarth, Goya, Jules Romain et Michel-Ange.

Mais voyez donc chez nous Daumier, ou Gavarni, mes maîtres vénérés, envoyer quelques-uns de leurs admirables croquis au jury d'admission, et écoutez-moi d'ici le rire strident de M. Duban et du père Picot!

ETC., ETC., ETC....

Feu NADAR,
présentement photographe.

RÉAPPARITION
DU
PANTHÉON NADAR
250 PORTRAITS-CHARGES
EN PIED
DE NOS PRINCIPALES ILLUSTRATIONS CONTEMPORAINES

Poètes — Historiens — Publicistes — Romanciers — Journalistes

IMMENSE FEUILLE IMPRIMÉE A DEUX TEINTES

PRIX : 12 FRANCS.

Arrêté par un procès lors de sa publication, le PANTHÉON NADAR reparaît aujourd'hui chez son auteur,
A la Photographie artistique, RUE SAINT-LAZARE, 113, au rez-de-chaussée.

Paris. — Imprimerie de la LIBRAIRIE NOUVELLE, Bourdilliat, 15, rue Breda.